開雀籠

郭達麟——編著

「我好好彩，每日做嘢都可以用到我嘅創意落去門手藝度。」

自一九五五年，我便跟隨舅父何煊泰（人稱「何仔」）在雀仔街工作、養雀，學習製作雀籠。幸運地，在貴人的穿針引線下，我得拜入卓康門下學藝，這麼一做，便做了六十幾年。由造籠到維修雀籠，這門手藝養活了我們一家。

我認為人要做好一件事，需要跟隨自己的內心，當一個人真心喜歡自己所做的事，願意去思考鑽研，方能精進其事。我喜歡雀鳥，我認為造籠不僅僅是一種工藝，更是在為自己的雀鳥設計和製造一個合適的居住環境，令牠住得舒心，我亦「玩」得開心。

現在香港「玩雀」的人不及當年多，所以願意入行的人也少之又少，幸好近年收得幾位有心的年輕徒弟。而我也為這本《開雀籠》的出版感到非常高興，因為它將雀籠文化帶給更多人。這本書介紹了雀籠的歷史和文化、不同雀仔和雀籠的特色，以及包含了許多精美的照片和插圖，讓讀者能夠更清楚地了解製作雀籠的技術。我相信，這本

序

書將對本地雀籠文化的傳承和發展起到積極的促進作用。

我更希望《開雀籠》一書能夠讓更多人認識、明白玩雀仔的樂趣和意義，繼而喜愛上雀籠，願意去「玩」，去創新，去製造更適合雀鳥居住的特色雀籠，並將這種傳統工藝傳承下去。

陳樂財

雀籠製作技藝香港非遺傳承人

寫於二〇二三年四月十日

前言

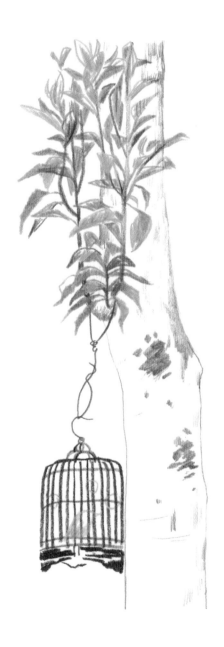

曾幾何時，公子哥兒，一盅兩件，手上定必有一籠雀。記得八十年代隨祖父到茶樓飲茶，除了有樓面推著車仔叫賣點心，身邊也會有張叔李伯的的籠中雀助唱。而其實，無論在巴士、大街小巷或是公屋的騎樓上，都可以見到一個個圓圓的竹雀籠。就像維多利亞港上會有帆船，餐廳上有籠鳥，也一度成為香港的文化符號。就算在《蝙蝠俠——黑夜之神》中，摩根·費曼與黃經漢用餐的地方，也有多籠雀鳥在畫面中。但可惜的是，當遊客來到香港，已經找不到這樣的景致。就算是摩根·費曼身後的雀籠，也已經不是原原本本的廣式竹製波籠。不知道是否導演怕老套，而用上了鐵製鳥籠。但若出現的鳥籠失去了本身的藝術底蘊和文化意義，那是否只淪為一種背景裝飾？

隨著城市化和現代化的發展，香港的生活環境和價值觀念也在改變。作為亞洲的世界城市，香港經濟進步迅速，社會不斷變化，年輕一代對相對單調的傳統玩意興趣日益減少，加上現代科技和娛樂產業的發展，讓人們更加傾向於追求即時滿足和娛樂消費，如電子遊戲和社交媒體等。這些以視覺和聽覺為主導的內容，令香港大眾對傳統玩意的關注度和支持度下降，價值觀也慢慢在轉變。香港先後於一九九七年和二〇〇三年出現禽流感事件，第一次有十八宗 H5N1 人類感染個案，之後就只有兩宗 H9N2 個案。兩次的爆發，讓公眾對雀鳥產生疑慮，導致城市空間對籠鳥的認可減低；同時，也令大眾對公共空間的認知帶來前所未有的改變，使得飼養鳥類變得越來越不受歡迎，直接影響了飼養的興趣。除此之外，生活品質提高，住在私人樓宇的人口增加，擴闊了寵物的選擇，這些因素都導致提籠掛鳥的風俗文化逐漸消失。

香港是國際金融中心，對於文化產業存在一定程度的輕視，更遑論是「工字不出頭」的手工藝文化。綜觀亞洲的教育體制，乃注重學術成就和考試成績，對傳統文化藝術教育的投入不足，導致年輕人對傳統手工藝的興趣和理解度下降，進一步影響本地的手工藝發展和傳承。

現代社會不但越來越工業化，更是講求數碼和人工智能化，對傳統手工藝品的需求是近乎零的存在。絕大部分人選擇購買廉價的批量產品，而不是手工藝品，需求不足令精品難以出現之餘，香港的生活和空間成本更令手工業界雪上加霜，這種惡性循環也是傳統手工藝難以繼續傳給後代，不少非物質文化遺產知識就是這樣失傳於世。隨著年長的工匠退休或去世，年輕一代接觸籠鳥文化

的機會也日漸減少，使得雀籠製作技藝和相關知識的傳承變得困難。我們獨有的雀籠文化傳統越來越難以延續下去，上一代留給我們的文化遺產也會就此消失。

我在芬蘭和加拿大留學時所學到的，都是以北方木材為主的設計方法和現代化的機器運用。白樺木、黑胡桃、糖楓樹，所有比較熟悉的材質，沒有一種是出自南方的原生材料。

十年前回到香港，繼續從事設計，但總被一種不實在的感覺困擾，所以一直想尋找一種與自身文化背景有關的材質。從城市觀察和文化研究當中，慢慢發現了竹材在香港發展的重要性，並開始深入探討它在生活中的不同用途和價值。然而，無論是在中大建築系工作時開始了解的港式棚藝；或從造訪理工大學的荷蘭藝術家身上學到創新的竹棚建構方法；甚至乎在台灣深度了解南方的竹材建築，這些大型製作

都難登上大雅之堂。要提升香港的創意工業，我需要尋找更實在的基礎，而手工藝品的藝術素質更是不可或缺。在二〇一九年的一次機會下，得到中環藝廊「飄雅活藝」的邀請，設計一個由傳統工藝啟發的傢具，繼而認識香港唯一的雀籠工藝師陳樂財師傅，便開始研究手造竹雀籠，並了解香港的雀籠手工藝曾經聞名於世，相比起世界各地的竹細工質素有過之而無不及。但奈何基於外在環境因素，同時缺乏文化政策支持，這門工藝面臨失傳的危機。

不知是錯覺，還是事實，總覺得這幾年在城市中失去的東西特別多，及時的記錄和保存固然重要，但一門手工藝之所以在文化中可以延續，是因為有一個完整的文化生態系統。很多人羨慕日本的品物，但其實在每一件巧奪天工的手工藝品背後，是一種世世代代環環相扣

的付出，而絕不是匠人的個人主義褒揚。一個文化體系要達到高級的品牌效應，是需要體系內每一個人的認可和推動。民族品牌（Nation Branding）的提升絕對是任重道遠，與其羨慕其他人，不如把握我們已經擁有的美好。於是我決心拜師入門，由基本的開材直到製作特別的工具，從頭開始學習港式雀籠竹細工。同時，以研究團隊身份，利用測繪和影像的方式，記錄雀籠技法，開始撰寫此書。手工藝是人類歷史和文化的重要組成部分，香港的竹雀籠具有獨特的地方特色和文化價值，作為非物質文化遺產，傳承和保護至關重要。一本有關香港雀籠手工藝的書，可以幫助保存及發揚這門獨特的技藝和知識；同時，也希望讓更多人了解並欣賞本地雀籠工藝的傳承價值和文化意義。

目錄

自有鳥籠的記載

鳥籠是傳統的馴鳥工具，它的基本功能是控制雀鳥的活動範圍。自古以來，人類會用不同物料去製造馴鳥工具。

美國作家 Jerry Dennis 在「A History of Captive Birds」為題的文章中指出，早在大約公元前三千五百年前，生活在美索不達米亞（Mesopotamia）平原上的蘇美爾人（Sumerian）已有 subura 一詞（Dennis, 2014），代表用作困鳥的器具。戰國時代的莊子，在《庚桑楚篇》亦有云「以天下為之籠，則雀無所逃。」可見莊子時代已經有人用籠養鳥。

「籠從竹」，在盛產竹樹的中國，鳥籠多以竹材編成。所謂竹編鳥籠，就是以幼竹枝重複交織而成的球狀網。在電影《東邪西毒》（王家衛，2008）內，林青霞所演的慕容嫣手中所持的，就是其中一種簡單的古代鳥籠。這種鳥籠沒有活門，隨便在籠上找一個間隙，把竹枝撥開則可取出小鳥。另外，竹編雞籠也是常見的籠具，廣東話裡有「無屜雞籠」的俚語，當中所謂的「屜」就是一個蓋，只是利用竹片固定，不可以稱得上是門；也因為屜沒有鉸，用起來不方便，在手忙腳亂的時候，很容易「走雞」。所以後期會把屜的頂部用竹環連上雞籠的開口，一把手拿開，籠屜就會關上。此外，也有一種矮圓柱形的雞籠，開口在頂部，方便把屜直接從上蓋上。竹編技巧活用薄竹或幼枝的彈性去織成中空立體，利用最少的材料，有效關起禽鳥。這是一種純經濟的考慮，並不是

利於觀賞的設計。在李敏與李醇西老師所著的《中國人的養鳥和賞鳥》（李敏、李醇西，2012）一書中，有提到在一九七三年在丹陽縣出土的東漢黑釉小罐，有圓形開口和鼓腹、腹下內收且平底，腰部有環狀杯把，兩邊有對稱的小孔，與現代的鳥罐相似。這種鳥罐的設計方便安裝，只要利用竹籤穿過杯耳小孔，鳥罐就可以卡在兩根小圓竹枝和較粗的水平橫枝上。可見東漢時期的籠具設計，已經可以安裝鳥罐配件於籠身內，為籠鳥提供食物和水。但是相比於陶瓷，竹木是容易降解的有機材質，古人的竹製鳥籠無法保留下來。幸好，現代人可以從藝術文物裡窺探一二，其中《鳥籠之美》（李敏，2021）裡面，有詳細列出中國藝術歷史中描繪的鳥籠。例如，在台北故宮博物院館藏中有名為《宋人畫子母牛　軸》的畫作，圖中牧童眼神正全神貫注在站在他左手上的小鳴上，右手拿著食物去逗牠。牧童旁邊的鳥籠貌似原始，但比一般籠雞籠細緻。洋蔥形的籠，籠枝有條理的環迴分佈籠身，鳥食罐繫在兩籠枝之間。雖然沒有活門，但有籠屜置於地上，籠屜應該可以固定於兩個身圈之間。線條簡約的外觀，不是普通竹編所作，而是利用基本榫卯結合而成，相信鳥籠是為觀賞娛樂而作。另外，在一九五八年河南洛陽官林寺宋代墓出土的雜居磚雕中，刻有不同的大戲角色，其中一人高舉鳥籠。這鳥籠設計精美，呈圓柱狀帶拱頂，有三道身圈和籠腳，而外形和尺寸也與近代的鳥籠相近。由此可見，好籠配好鳥是一種品味生活的態度，而提籠掛鳥亦已充分融入到宋代普及文化當中。元代陶宗儀的《南村輟耕錄》上寫到：「詹成者，宋高宗朝匠人，雕刻精妙無比。嘗見所造鳥籠，四面花版，皆於竹桑片上刻成。宮室、人物、山水、花木、禽鳥，

纖悉俱備。其細若縷，而且玲瓏活動。求之二百餘年，無復此一人矣。」可見利用竹材製作的鳥籠，在南宋時期已經達到高級的美學水平。到了明朝，漢人對鳥籠的講究有增無減，馮夢龍的《喻世明言·第二十六卷》中有沈秀一角，「不務本分生理，專好風流閒耍，養畫眉過日」。他為畫眉鳥做了「一個金漆籠兒，綠紗罩兒」，仔細描述了奢華鳥籠對多種工藝的搭配要求。除了以生漆塗層覆蓋竹鳥籠配以黃銅打造的籠鉤之外，還有窯燒的陶瓷鳥杯和綠紗的圍籠布。

再看元、明、清的不同春市圖，當中不乏售賣雀鳥的小販攤檔，當中所描繪的大大小小不同的鳥籠，有高長的圓柱形、也有飽滿的球形，可見鳥籠設計的多元。北京有一句老話：「貝勒手中三件寶，扳指、核桃、籠中鳥」，反映出「籠中鳥」的符號意義，亦是擁有者身份地

位的象徵。中國國家博物館藏中的明代《憲宗作的鳥籠，也細緻地繪畫了明憲宗朱見深在御花園中弄鳥的風景。當中的侍人舉起饅頭頂方籠，糅合了不同的幾何形狀於一身，而籠頂的銅鉤也充滿藝術感。但其實清代弄鳥，並不是貴族的專利。清代丁觀鵬於乾隆七年所繪的《太平春市圖》反映出養雀也是大眾化的娛樂之一，在其繪畫的春市圖中熱鬧非凡，有賣藝人，也有賣鳥人。賣鳥人身後有著大大小小、形狀不一的鳥籠，其中有大大小小、五顏六色的方形鳥籠，也有能容納大量小型雀鳥的扁平運輸籠，當中還有較原始的洋蔥形竹籠。

到了晚清至民國年間，除了小部分鳥籠可以保留到現代，也有記錄鳥籠的相片和印刷品。其中比較著名的，是有畫眉張之稱的北京養鳥人肖像。裡面的鳥籠，已經發展到帶有竹木製的出「籠中鳥」籠罩。然而，中式鳥籠在國際社會中的第一印

象，有可能還是廣式雀籠。上世紀五十至九十年代，香港流行養雀，雀籠也漸成為了香港的文化符號。在一九九一年的港產喜劇《整蠱專家》（王晶，1991）中，周星馳把吳孟達家中的鳥籠改成了頭上裝置，這鳥籠就是廣式的「半高裝波籠」。當然，竹鳥籠也不一定是唯一的養鳥籠具，例如喜歡利用嘴喙幫助爬行的鸚鵡，強而有力的勾嘴可以咬斷木質，因此多數會將牠們飼養在鐵籠或透明膠箱中，而不是一

般的竹雀籠。但是，前者易生鏽，後者帶有氣味，用竹木製作的雀籠，是比較天然的選擇。而一般的文武二雀，都會養在竹或木製的籠具裡。時至今日，雀籠種類繁多，形態各異且材質不一，中國的南北東西，以至東南亞等地，都有極具特色的地方風格。圓柱方盒腰鼓身，竹木獸骨玳瑁盒，種類繁多的雀籠蘊含了各式各樣的工藝，也產生了不同的流派。

籠從竹

在中國傳統上，竹的用途繁多，由生活器具，諸如農具、蒸籠、竹籃、繡花用的竹圈，甚或渡江用的竹筏和農舍的建築等，都是由竹製成。

竹竿挺拔，清雅澹泊，被視作擁有君子的氣質，與梅、蘭、菊並列為「花中四君子」。在寒冬，竹仍可保持頑強的生命力，與松和梅合稱為「歲寒三友」，象徵著傳統中華文化的高尚品格。一直以來，竹都是製作雅致文玩的理想材料。時至今日，竹產業依然有著巨大的經濟價值。竹林分佈在世界的範圍廣泛，而中國正是

世界上最主要的產竹國，當中福建、廣西、湖南、廣東的竹產量，就佔了全國的六成以上。這種南方的天然素材，生長密度高，平均每公頃（hm²）土地可種三千至四千五百棵竹（周國模、姜培坤，2004）。換句話說，平均每兩平方米就有可能種出一棵可用的竹材，可見嶺南竹林的規模之大。全球的竹子共有五十多屬，一千二百多種，中國佔了二十五屬，二百五十多種。屬於禾本科剛竹屬的毛竹（Phyllostachys edulis）、桂竹（Phyllostachys bambusoides/Phyllostachys reticulata/Phyllostachys makinoi）、金竹（Phyllostachys parvifolia）及紫竹（Phyllostachys nigra），都是製作手工藝的優良竹材品種，其中亦以節長肉厚的毛竹和桂竹較常用。而桂竹之中，有一種變異種類被稱為「斑竹」，是指被細菌侵蝕過，在

竹面形成的各種菌斑的桂竹。依據這些不同的花紋，斑竹亦可細分為鳳眼、梅鹿和湘妃三個種類，其中以湘妃竹最有收藏價值。一般竿高七至十三米，徑粗三至十厘米；而竿最高可達二十米，粗十五厘米，幼竿無毛無白粉，偶爾可在節下方見到稍微明顯的白粉環；節間可長達四十厘米，呈綠色或黃綠色，有紫褐色或淡褐色斑點，壁厚約五毫米；竿環甚或突起而稍高於籜環。竹材厚薄均勻，堅硬而不失韌性，隨著時間變化，竹身顏色會由黃轉紅，是優良竹種。紋理比較起毛竹細緻，不易因年月消逝而產生裂痕，用作微細雕塑效果佳。相對斑竹，毛竹更為厚實寬大，是另外一種常用的竹材。毛竹，俗稱「茅竹」或「楠竹」，日本或台灣稱它為「孟宗竹」；原產於中國，生長在秦嶺、漢水流域至長江流域以南，低至中海拔

地區，背風向南的低山丘陵、山麓或山腰地帶。在年平均溫度攝氏十五至二十度，降水量為一千二百至一千八百毫米的溫暖濕潤氣候條件下，令毛竹生長速度快而且量大，不需四年時間，便可以長至十多米高，直徑最大可以達到二十厘米，而其壁厚平均有十五毫米，最高的毛竹可以高達二十八米。剛長出的幼竹，青綠的表面會有細絨毛，和一層厚的白色粉末。成熟後的老竹，竹身光滑無毛，由綠色漸漸變成帶黃綠色。毛竹的生物學名為 Phyllostachys edulis，其拉丁字根 edulis 有可食用的意思，所指的便是筍。筍生長於冬天，所以亦叫做「冬筍」。而春筍就是指清明前後生出的初生竹萌。成熟的毛竹表皮平滑且有韌性，垂直的纖維紋理較粗，容易被簡單刀具破開，很適合製作籠具。

開材

竹並不是樹木，而是草本的維管植物，但其強度重量比卻高於鋼材和混凝土。它的獨特性能來自於其纖維的複合結構（Youssefian & Rahbar, 2015），該結構主要由百分之四十至四十八的纖維素微纖維（Cellulose Microfibrils）、百分之二十五至三十的半纖維素（Hemicellulose）和百分之十一至二十七的木質素（Lignin）交織在一起組成，稱為「木質素——碳水化合複合物」（Lignin-Carbohydrate Complex）（Hong Peng a, 2012）。維管束沿竹竿垂直生長，如果將竹的橫切面放在光學顯微鏡下放大五至二十倍，可以見到呈梅花狀較深色的維管束組織，一束一束地分佈在竿壁。維管組織由木質部（Xylem）和非木質化的韌皮部（Phloem）組成。韌皮部充滿厚壁組織，負責運輸由光合作用產生的葡萄糖，並賜予竹竿柔韌性。木質部負責將水和溶解的離子從根部向上輸送至整棵植物，含有大量的木質素，而木質素具疏水性，並有一定的抗腐性，令木質部維持極高的硬度以承托整棵植物的重量。圍繞著維管束是木質組織，薄壁組織

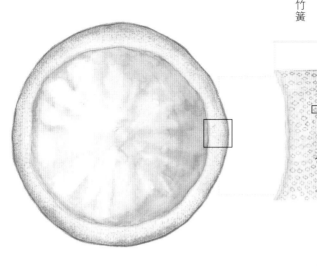

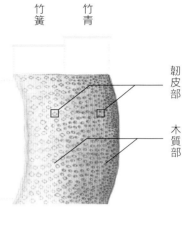

竹簧　竹青

韌皮部

木質部

❀ 竹枝鋸開後的橫切面

細胞佔竹竿的百分之五十二，並為竹提供出色的彎曲延展性。亦因為草本植物中的木質素含量約為百分之十五至二十五，比木本植物少百分之三至七，而構成植物細胞內的半纖維素堅硬、耐水度高，並會結晶，所以彎材前要以水分或熱力軟化竹細胞中的木質素和半纖維素。六至七年以上的毛竹才是上等的材料，兩年的竹太嫩，竹節短而肉薄，維管束亦較少，以致韌度不足。所以選材要老嫩適中，一般竿粗八至十五厘米，節長四十至五十厘米，皮色翠綠且竿身挺直，表面光滑、無斑、無蟲、無傷，才算是上等的原材。竹林一般比樹林茂密，開採時除了用電動鏈鋸，更會用斧頭、鉤尾砍刀、月牙鏟等較為靈巧的原始開山工具。開採後的原竹枝，在環繞根部竹頭的地方，會有多個明顯的斜切面。鳥籠的用材非常嚴格，搬運時不能在地上拖行，避免擦傷竹材表面。一般而言，被鋸下來的竹竿，本身的水份會比周圍環境多，但會慢慢失去水份，達至與周圍環境濕度平衡的狀態，香港的工匠會稱之為「收水」。因為每層竹節中都有一塊緊接內壁的橫向隔膜，濕

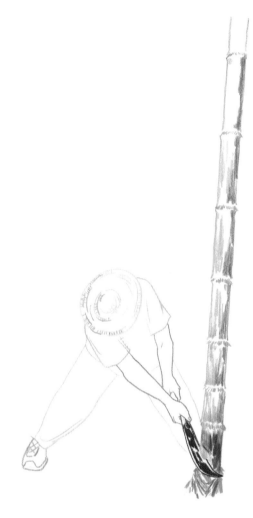

從山上劈竹取材

度和熱力令物質膨脹收縮，竹竿容易
因收縮率不同導致破裂。竹細工對材
料的要求高，所以竹竿不可原枝擺
放，而應該作出一定程度的加工，令
竹材可以穩定地收縮，避免產生裂
痕。剛劈下來的鮮竹，水份和葡萄糖
等物質充滿維管束及基本組織，纖維
尚未結晶老化，易於加工，是備料的
最好時機。

要正確開材，匠人先要充分明白
竹竿的每一個部分和其特性。生物學
上，會將處於地上部分的莖部稱為竹
竿（Bamboo Culm），剛竹屬的竿身
呈端直圓筒形，接近根部的一端被視
為竹頭，另外一端就謂之竹尾。

竿身上有平均分佈的竹節
（Node），節與節之間的部分當然就

● 用木頭墊高竹枝的一端並從竹節旁鋸開

是節間（Internode）。竹的特化葉片稱為「籜」（Sheath），每個節環一般會長出一塊。竹籜依節環左右互生，亦即是竿上每節只生一片，而兩邊交替包覆於竿或筍的外圍。竹籜從筍到竹的過程中成熟脫落後留下的環痕，稱為「籜環」（Sheath Scar）。與大部分植物不同，竹的分生組織位於每個籜環之上，通過每一節的節間生長（Internode Growth），從而能夠幾何級數地生長。這道環痕便是分生組織停止生長後留下的竿環（Nodal Ring）。分支會從籜下的節內空間長出，剛竹屬一般有一大一小兩個分支，而分支的節間部分，通常都有一道垂直凹槽（Sulcus Groove）。竹籜左右互生，所以凹槽也是交互相

● 刮青的站姿

510 mm

◉ 刮刀

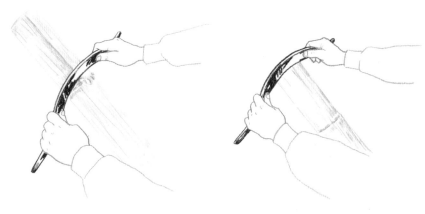

◉ 手持刮刀的刮青手法

間出現在兩側。先利用砍刀把竹竿上分支切除，以四節間（約一點五米）的長度鋸成為短竿，而短竿兩末端應避開竹節，方便之後開片。接著是利用呈新月形的刮刀去走竹皮（Epidermis）。顧名思義，刮刀彎形刃口於內彎的中央處向兩邊伸延，兩端有手柄。使用時，把刀面輕靠斜放置在竹管頂端，把刃口往下拉，刮走竹皮順帶平整節環。竹皮為青綠色，是包裹著竿身的薄皮，所以不可深刮，見黃綠色部分即可。完成刮青的短竿，光滑無傷痕便算是良好材料，可以從竹尾中分破開。竹尾部分纖維較為幼嫩，將新月刮刀的刀刃放在竹尾與凹槽對稱的四分點上，並利用硬錘敲打置中的刀背，竹竿就會破開至

023

● 利用刮刀把原條竹枝開半

竹節位置。

此時，工匠會把夾著刮刀的竹竿放在地上，把刮刀的刀柄向地面扭九十度，並把竹的兩邊擘開，讓雙手可以抓著上半邊竹尾。一邊用腳搭著兩邊刀柄，一邊用力把上半邊竹向上拉起，正所謂勢如破竹，短竿就可以平均被分為兩半。破開後的剖面，可以清晰看見竹的構造，要留意竹管是否筆直，特別是經過竹節的部分，有沒有轉向生長。彎曲的竹管，因為纖維扭曲不利工序，所以只可以成為二等材料。節間中空部分為之竹腔（Stem Cavity），於竹節內側形成的硬膜稱為「竹隔」（Diaphragm）。除了刮走了的竹皮之外，竹壁（Culm Wall）部分，可細分為：竹青（Outer

024

將竹枝平放地上用腳固定再向上拉開成兩半

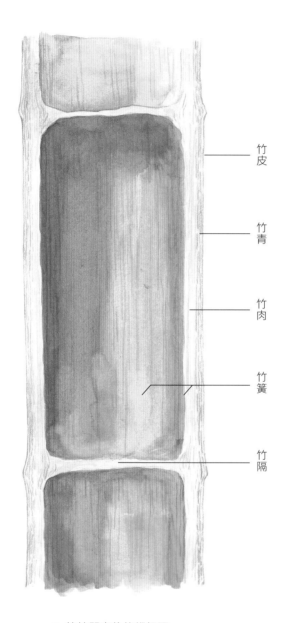

竹皮

竹青

竹肉

竹簧

竹隔

● 竹枝開半後的縱切面

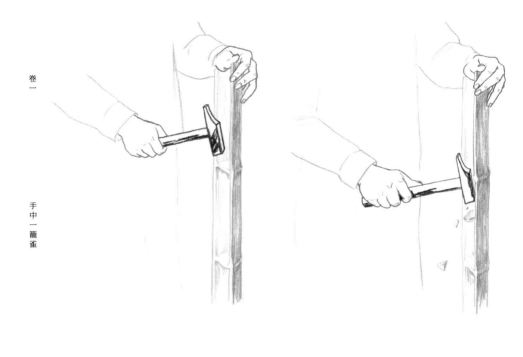

● 利用鐵錘除去竹隔

Layer）、竹肉（Middle Layer）、竹簧（Inner Layer）和竹衣（Pith Ring）。因為帶有木質的竹隔妨礙開材，亦影響存放，所以會立即用硬錘或鐵鉗移除。基本上，竹竿可以依據鳥籠不同部分的需要，破成四開（1/4）、八開（1/8）或十六開（1/16）的竹片。

竹片

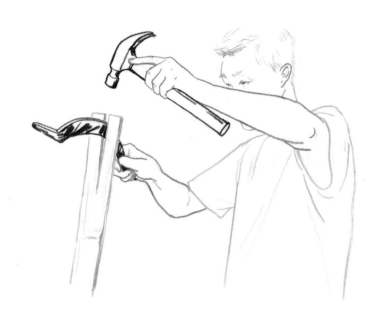

● 將半開竹片再破開為四分一片

因為四開的竹片省位，而且用途廣泛，可以加工成為鳥籠的不同部分，所以一般也會把半開的竹片破成四開。將半開竹片直立，竹尾向天而竹簧向外，並將新月刮刀放在竹尾半圓形切面的中間，以硬錘擊下，直至成功把第一竹節破開。

然後用雙手一左一右，以同一方向抓著分開了的竹尾部分，把分開了的兩個竹尾橫向掰開，同時用腳或膝頭向竹竿下部使力加壓，半圓形的竹片會迅速裂開為兩半，並用刮刀砍走竹簧上的隔層殘留物，成為寬度為四開的竹片。四開片可以依據需要開成不同長短粗幼的竹片，方便以後的各項製籠工序，匠人們稱之為「備料」。將四開片開成適合製作大圈或籠腳的八開材料，又或者再分為十六開的竹條，以便加工為籠罩、頂圈或身圈的基材。新鮮的竹材柔軟且富彈性，是備料的最

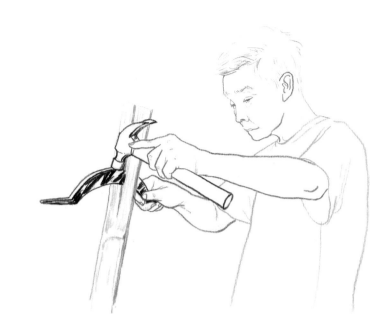

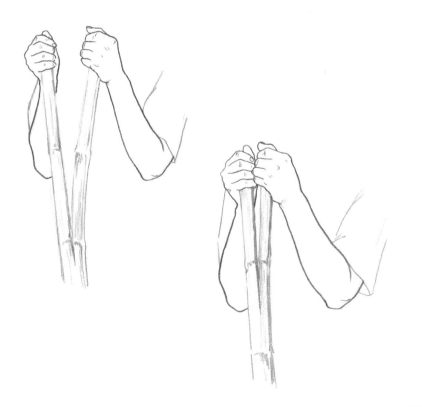

手腳並用將竹片掰開

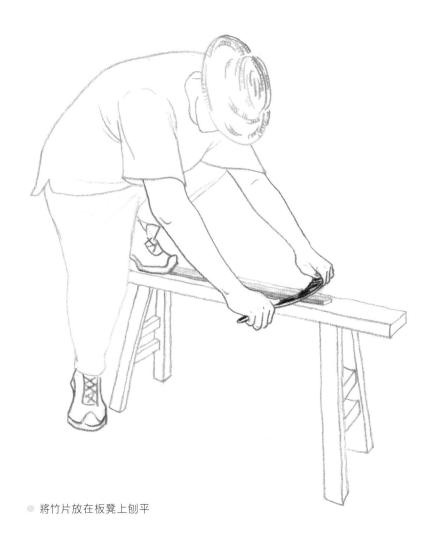

● 將竹片放在板凳上刨平

300 mm

◉ 篾刀

手中一籠雀

好時機。竹條通常會以篾刀破成八開或十六開。篾刀有竹葉形或長條形，刀身較薄，兩面平磨居多，刀刃成直線而刀背帶脊。開條時，手握刀身，把刀刃近尖部分壓向四開的尾端。重複向刀背加壓，令刀刃切入纖維之間，從而順著紋理破開。細看橫切面的紋理，心形的維管束由竹腔以至竹青漸加緊密，在竹青的位置佈滿梅花形維管束，所以竹青部分在乾燥穩定後也能保持韌性，鳥籠工藝便是依賴竹青的柔韌性而建構。相反失去水份的竹篾會變得硬而脆，增加以後開料的難度，所以無論是八開或十六開的竹片，均需要利用刮刀去刨走竹篾並令片材方正。

刨平兩側，方可使用。傳統刨竹方法是在幼長的板凳上完成的。板凳，亦即是功夫凳，一般大約一米長，十厘米闊，四十五厘米高。工匠會將竹平行坐板的放在凳面上，竹篾向天，用腳壓著才開始刨竹。刨竹時，用雙手握著刮刀的兩端手柄，先將竹的兩末端稍為刨斜，讓刮刀可以循斜邊進入，然後往身體方向拉動，務求把彎曲的表面刨平。把內壁的竹隔殘留物完全刮走的同時，也要視乎片材的厚度和彎度，盡量刮走竹篾。除了內壁，竹片兩旁的斜面亦需刨平，務求

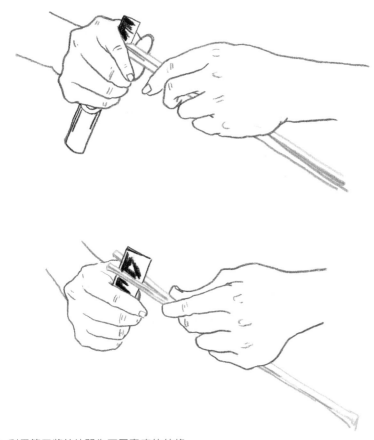

● 利用篾刀將竹片開為不同寬度的竹條

卷一

手中一籠雀

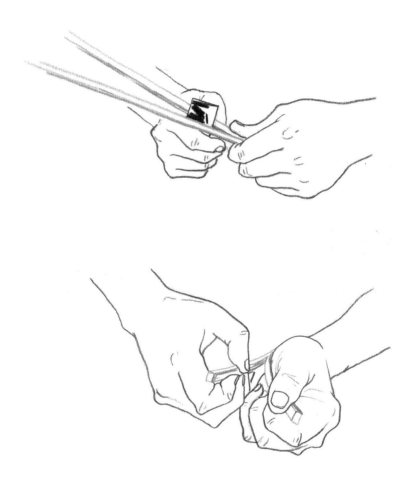

竹枝

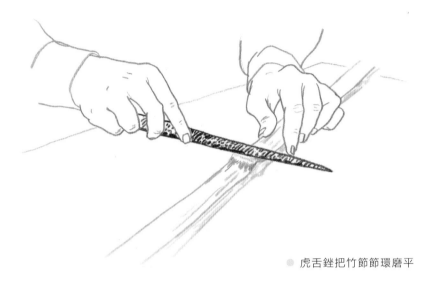

◉ 虎舌銼把竹節節環磨平

籠枝，就是圓形的長竹籤，由方扁的材料手造而成。一般用作飼養細小文雀的波籠，通常會用四十八枝、五十二枝或五十六枝三種大小，因此每一個雀籠最少要用上五十多枝籠枝，視乎工匠的手藝，這類雀籠的籠枝大概是零點九至一點二毫米粗。

一枝壁厚一厘米，直徑約十二厘米粗的竹竿，最少可以分成一二八開的竹條，而老練的工匠更可以開成二百枝以上的幼枝。基本上籠枝會由八開的扁材分割而成，而不是由原竹開始，因為扁材要經過去皮、刨簧、削節等工序，比較容易用小型的削刀加工。

削刀是雀籠工匠的主要刀具，呈欖核形的片刃不但可以用作切割，單面的一字斜刃和刀尖更有利於刨削。有別

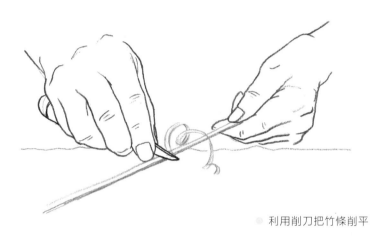

● 利用削刀把竹條削平

於一般的開篾工序，扁料需要先開成正方條，才可利用俗稱為「拉絲板」的金屬刨削工具，加工成圓柱狀的籠枝。製作籠枝，需先用虎舌銼把竹節環磨平，然後利用削刀，依著纖維的垂直生長方向，把八開中分成十六開的闊度。開料時，需要左右平均，開了的兩尾順勢掰開。用手掰竹切忌用力不均，導致竹條上寬下窄。分開了的十六開竹條要保留竹青並削去竹肉，令窄料變回方條。重複以上掰竹青去竹肉的步驟，直至切面大概為二至三毫米闊的方條，才可以「倒角」。所謂「倒角」是將方柱的九十度角削去，令方柱成為八角柱體，甚至將八角柱體的一百三十五度角刨走，削成

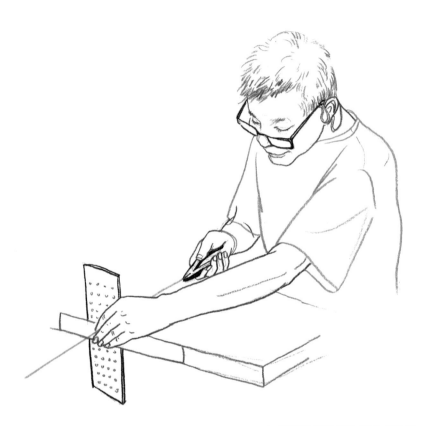

● 利用拉絲板把幼枝拉成圓條

160 mm

⬤ 削刀

近乎圓柱體的竹條。這個做法令「拉絲」的步驟更加順利。竹枝之所以能夠削成大小均一的圓柱籠枝，是運用「拉絲板」拉削而成。拉絲板可以用金屬板自製。香港陳樂財師傅的「拉絲板」就是用舊鋸片自製而成，板上有不同大小、帶有沉頭的細孔。先將近乎圓柱的竹條的一頭削尖，再把竹條拉過細孔，竹條便會削成圓柱。籠枝要求高，所以要一級一級，慢慢的削幼，千萬不可過急，削太深，竹枝會斷裂。拉完的籠枝需要用棉布刷抹至光滑，才算完成。廣式雀籠基本上由三個部分組成，包括頂部的籠罩、中間的籠身和底部的籠底，而籠枝就是構成籠身的主要單元。

竹圈

● 一餅半製成的竹圈

在芸芸的中式鳥籠當中，最常見的，就是能夠彰顯竹材柔韌性的圓柱形鳥籠。圓柱形鳥籠充滿環形部件，所以工匠會在竹材失去彈性前，將新鮮的竹片彎成圈狀，香港匠人稱為「踎圈」（音：Ngan3 Hyun1）。圈材多以八開和十六開的扁料為基材，偶爾亦會用上直徑特大的竹竿，破成較平的四開竹片，製作較寬的環形部件。圈材主要用以製作圓柱形鳥籠底盤的「大圈」、環繞籠身的「身圈」和穩定結構的「頂圈」。除了功夫凳，鳥籠工匠一定會有一張作業用的功夫枱。功夫枱符合人體工學，長七十七厘米、深三十九厘米，四邊均雙臂可達，讓匠人可以因應不同工序活用枱邊，不只是為了配合坐下工作的需要，也能配合一些站立的工序。桌面靠近匠人的兩側，每邊有一個開口。製作彎形部分時，必會用到這兩個凹位。例如「踎圈」這步驟，就必須借助功夫枱的凹位完成。「踎」是指搖擺或上下振動的意思，換句話說，「踎圈」就是把竹片上下搖動，令竹片或竹條變為圈狀的工序。造籠的竹圈可分為兩種：竹青順著圓周向外的是造大圈或身圈的材料，一般大圈材利用八開片彎成，身圈則用十六開竹片。而多數會用三十二開的竹條彎成較幼的頂圈。當然，每個鳥籠的尺寸不同，圈材會根據實際需要調整，大圈可能會用上寬闊的四開片，也可以用到十六開的竹圈。但有一個不變的原則，就是竹青一定要向外向上，因為該處是竹材維管束最集中的位置，韌力和防潮力也相對高，是竹材最好的部分。一般而言，竹青面大多向外、向上或向前，環繞籠身，令鳥籠的整體耐用度增強。因此造籠者必須時刻留意材料的面向，特別在「踎圈」這類基本工序時，不可弄錯竹青位置。

先將大概一米長的竹片的一端竹簧削成斜面，另外一端的竹青面削開缺口，兩側各一，以便之後用棉繩繫起。首先，將竹片卡在功夫枱的凹位內，讓凹位的內邊成為支點，並利用槓桿原理緩緩地反覆向下加壓，慢慢使力把竹簧內捲，彎成竹青向外的圈材雛型。含水量高的竹片可塑性亦高，不須加熱或加濕，便可緩緩地彎曲成弧形，直至兩端相接，用棉繩連成圓形。此時的竹圈，已經達到其柔

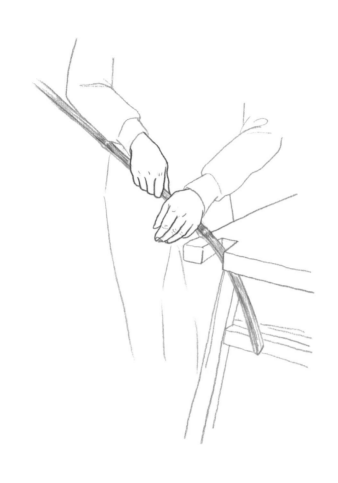

韌度的臨界點，所以要放進鍋內用熱水烹煮，令纖維軟化，才可以放回功夫枱上再次重複「踧圈」步驟。這樣的來回操作，直至竹圈盤成為直徑約三十厘米的蛇餅狀，成為大圈材或身圈材。頂圈材的做法與其他兩種圈材的步驟相似，唯一不同之處，是會利用半米長的三十二開竹條，側放施壓彎成，形成竹青向上的幼細頂圈材。

雖然嫩竹可塑性高，但不能立即用作製造鳥籠。因為嫩竹可能有潛在的蟲害風險，同時竹內的纖維組織尚未結晶定型，製成品會容易變形扭曲。所以不論片材或是圈材，都需要經過「十蒸九曬」的纖維整理過程。所謂「十蒸九曬」，就是將材料先用蒸氣或熱水蒸煮，取出後在和暖的太陽

● 跠圈

下曬乾，重複多次直至蟲卵全滅，同時將維管束內糖份等物質充分溶解。

最後將竹材存放在不太潮濕的陰涼處一至數年，讓纖維組織慢慢地固化結晶，讓材質定形後，才可使用。雖然未必每個鳥籠都會用上經過十蒸九曬的竹材，但是一個經年累月製成的手工鳥籠，備料的工夫也絕對不可以馬虎。就算不能做到十蒸九曬的古法傳統，竹材也應經過「三蒸兩曬」，避免霉菌與蟲害。經過長年累月脫水出油的老竹，自身的油份長時間與空氣產生互動，而形成一層帶有光澤的棗紅色氧化層，這就是古玩行所稱的一種包漿皮殼溫潤過程。上等的材料，就是這種不能一朝一夕可以得到的老竹材。

雀籠的構造

竹製鳥籠有很多種類，例如捕捉小鳥用的捕籠（有稱打籠和踏籠）、運輸時有運輸籠或扁籠、專供分隔鳥類用的串籠、與串籠相似但用作繁殖和專門讓小鳥洗澡的籠子，還有體積最大用作飛行訓練的飛籠，以及武鬥用的打籠等等，全部都可以利用竹材製作，可見竹材的可塑性極高（姜晋，2012）。

但最具藝術和文化價值的，就是行籠和養籠。鳥籠歷史悠久，是華夏文化中不可或缺的一環。大江南北、地大物博，導致鳥籠的設計受不同地域的文化所影響。中國就有著四大名籠之說，其中包括以北京、天津、涿州一帶為中心的北派鳥籠；上海和蘇杭為代表的南派竹籠；以四川重慶為根據地，且影響至雲貴等地的川籠；當然還有以廣州為首發展到清遠，以至日後由香港影響到海外的廣式雀籠。跟其他中式鳥籠一樣，廣東波籠在結構上大致可分

為：籠罩、籠身及籠底三部分。波籠特別之處，是籠身頂部呈弧形的籠膊、擁有較高的籠腳，還有巧妙利用金屬配件扣緊籠底盤。而除了籠底板和金屬配件，大多數廣籠都以全竹材製作，並塗上一至兩層生漆。生漆會與空氣產生作用，固化的同時，也會氧化變紅至黑，所以廣籠大多數呈啡紅色。

廣籠

閉上雙眼，想像一下心目中的雀籠，在腦海中浮現的畫面，是不是一個以啡紅色線條構造，圓拱形頂部，內裡有三枝橫向的木條給小雀站立，是這樣的雀籠模樣嗎？香港常見的雀籠，廣東人稱為「波籠」。傳統上，廣式雀籠的大小，多以俗稱「唐尺」的中式尺寸表達。與香港常用的英寸不同。「唐尺」一尺作十寸，一寸有十分。一唐寸等於三點七一厘米。一個所謂九寸六的畫眉籠，是指籠底盤直徑為三十五點二八厘米的圓形雀籠。香港建造業常用英制，而公眾慣用國際化的公制，所以非常容易混淆，難以溝通。因此雀友也會以籠枝數量和相對的籠鳥類型，來形容一個籠的大小。原因是籠枝的枝距，需要符合鳥籠的實際需要，所以不會有太大的變化。例如之前提到的畫眉籠，畫眉鳥的體形大、勁力強，只有用較粗的籠枝才可以承受畫眉的衝力。相反小型的雀鳥如相思雀，力量微弱，更幼的籠枝也不會被輕易弄斷，但枝距不能過疏，因小鳥身體靈巧，太疏地可能會從枝間穿過。所以雀友通常以籠枝數量和款式，作為形容鳥籠的基礎。例如五十二枝波籠，多數用作養石燕或相思之類的小雀鳥，籠底直徑大約是二十四厘米，有著五十二根彎脯籠枝，是典型廣式六寸五波籠。大一號的會是直徑二十六厘米，有五十六枝的七寸籠。小一號的直徑約二十二厘米的六寸四十八枝籠。當然因為鳥籠有派別之分，同一款式也有不同的比例，例如半高裝、蝦裝等，所以通常會作出一定的說明補充。廣籠一般可以分拆為上下兩部分。所謂上裝，就是由籠鉤串連起的籠罩和罩芯，以至四端爪著的以籠圈和籠枝交織而成的籠身。而底盤就是由大圈、底板和籠腳組成，而上下兩部分以俗稱為「立片」的金屬扣件連接，這亦是廣籠的特色之一。

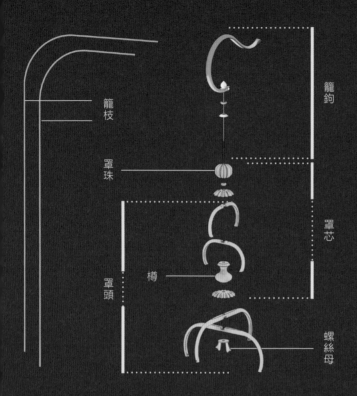

籠鉤

罩珠

罩芯

樽

罩頭

螺絲母

籠枝

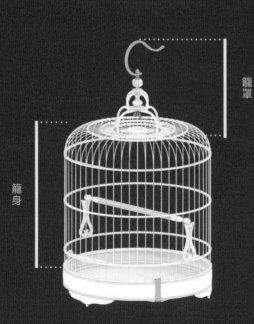

籠罩

籠身

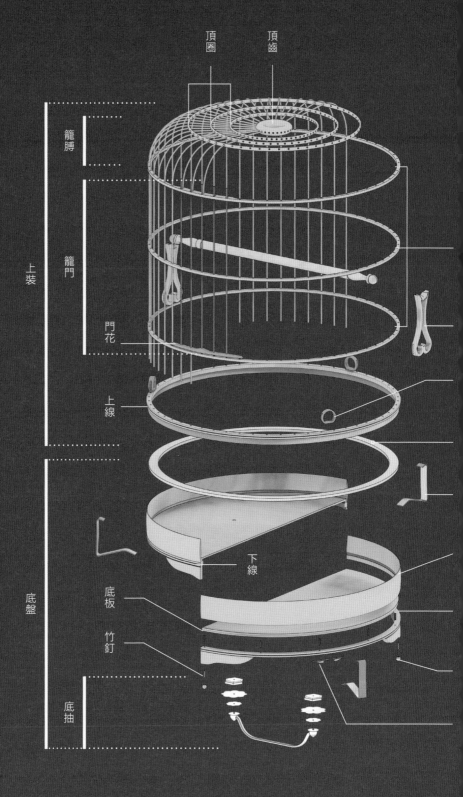

頂圈

頂齒

籠膊

籠門

門花

上線

下線

底板

竹釘

上裝

底盤

底抽

上裝

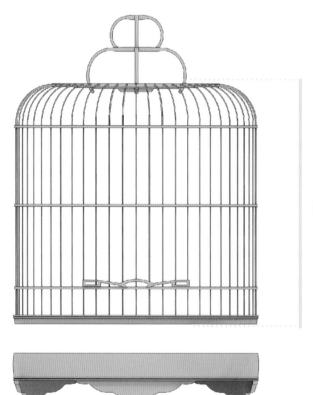

上裝

大部分波籠，除了籠鉤部分，上裝都會以

單一物料完成。換句話說，籠鉤是上裝的唯一

金屬部分。當然這不是定律，部分充滿裝飾的

太子籠，籠鉤部分也會雕上豐富的雕刻，也有

混合了兩種或以上材料的古典雀籠，但都屬於

罕有的高級工藝品。一般而言，金屬籠鉤都是

金工匠的工序，而竹鳥籠工匠只會造籠罩和籠

身的部分。廣籠的籠罩由兩層四角抓鉤組成。

立面呈葫蘆形的廣籠籠罩，傳統上大多由十六

開竹片加熱彎成。籠罩的闊度太寬，外形上會

過粗，會比較像桂州籠，因而失去了廣籠的精

緻度。籠罩上會配以罩芯，帶孔的罩芯主要有

三類形態：兩個圓球類罩珠、一個花瓶類的柱

狀物，還有一大一小的花狀圓片。雖然全都穿

在籠鉤的螺絲竿上，主要作為墊片的用途，以

鞏固籠罩的結構；但當中次序也有講究，放錯

了不但出洋相，用起來也不方便。在籠鉤和葫

蘆形的籠罩頂部之間有一個頗大、一個極細的

罩珠和小圓片，大罩珠多有雕刻。這組罩珠增

加了鉤底和罩頂的距離，避免在掛籠時籠罩被

碰到的機會，也同時方便提籠者以小幅度垂直

轉動籠身，而柱狀物和較大的圓片就卡在上下

層葫蘆之間，長窄的形狀有利手指穿過籠罩。

大小圓片的位置一定是放各個組合的最底部，

其用途在於保護籠罩的駁口，擋開由上而下的

雨水。籠鉤的螺絲穿過兩組罩芯和籠罩，並以

蝶形螺母收緊。籠罩連接籠頂的四角多有孔，

籠枝會穿過籠罩的四角，經過頂圈，才接到中

央的頂齒。所以籠罩是籠身不可分割的部分，

一些廣籠的籠鉤更是與籠罩整個一體雕刻而

成，這也是廣籠的其中一個特色。

籠身是由圈形組件和多枝竹枝交織而成的，除了為雀鳥提供基本的保護性之外，無論水杯食器，以至跳棍或蓮花架，都是安裝在籠身之內，也就是籠鳥的起居空間。每一條籠枝都會由頂齒作為起點，連繫頂圈、身圈，直至籠身最底部的帶線身圈。傳統廣籠不會靠黏合劑固定，而是利用各個身圈、頂圈與每枝籠枝之間的相互拉引，找出一個力學上的平衡狀態。因此，每一枝籠枝粗幼一定要統一，分毫都不能有誤差。另外，廣式波籠最特別之處，就是籠身的頂部，俗稱「膊」的位置都是彎形的。籠膊的彎度是一個波籠的結構和美感的關鍵，因為籠枝要經過加熱，才可以令本身的纖維組織軟化彎曲。利用熱力彎竹的技巧並不容易，不可過熱或過急；過熱會令籠枝碳化燒焦，過急會令籠枝起折甚或折斷。彎籠枝的工序非常講求工藝師的經驗和技術，老師傅會利用俗稱「火水燈」的煤油燈將需要彎曲的部分加熱，直到一個臨界點，竹枝便會軟化可曲。

但是籠枝的粗幼，竹枝的質量，溫度和環境的變化，都會影響臨界點的出現。廣東的籠膊弧度掌握是工藝中的重中之重，弧度太大會導致「卸膊」和「凸頂」，即是頂齒上升至高於籠膊的高度。相反，籠枝弧度太小，會造成「將軍膊」或「七字膊」，受力點過度集中於籠膊，增加籠枝斷裂的危險，同時也拉近了波籠與平頂圓籠的視覺距離，失去籠膊為籠帶來的空間感。所以，大多數廣東名家都會以「流水膊」作籠。波籠除了採用了籠膊的設計，其玉環狀的頂齒也較小，直徑一般是身圈的十分之一，令籠頂整體的通透度增加。頂齒尺寸小了，也令圓周變小，縮短了的圓周也容納不了整個籠的所有籠枝，換而言之，只有一半籠枝會連

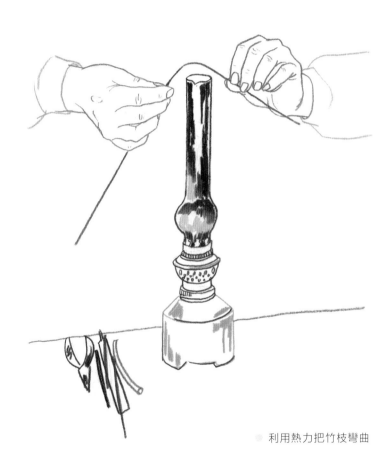

利用熱力把竹枝彎曲

到頂齒，而另外的一半會從最內的一環頂圈放射出去。視乎籠的大小和設計，波籠會有二到三道頂圈，而頂圈會與籠枝數量相對應的小孔均等地分佈在其立面。打個比喻，在一個五十二枝的波籠上，所有籠圈都會被五十二枝籠枝貫穿，只有最內的一環，工匠會梅花間竹地在立面上開孔，二十六個全開的孔，另外二十六個是半穿的暗榫卯連接籠枝末端。所以只有籠枝一半數目的暗卯平均分佈在頂齒的外側上。籠枝橫向的一端貫穿外圍的頂圈，彎曲的籠膊是頂圈和身圈之間的分水嶺，而籠枝垂直的部分串連身圈，但不是所有籠枝都由頂到底貫通整個波籠。原因是籠身上有一個活門，方便籠鳥出入。門開口設在中身圈和低身圈之間，以較粗的橫向門花和五枝籠枝連成，門花通常較厚而且有花紋，符合手指的

人工力學。其長度需要超過七枝籠枝的間距，兩端開孔讓貫穿整個籠身的籠枝穿過，另外有五枝門枝固定在門花上，隨門花上落。開門時，五枝門枝可以順滑地通過中身圈和高身圈，並從高身圈突出，升過籠膊，而門花會懸在中身圈之下。基於籠門的設計需要，高、中、低層的身圈在外形上都略有分別。首先，高身圈並不是純粹的環形，在與門口相對應的位置會較闊，目的是為了容納籠膊的暗卯，和門枝滑動所需要的小孔；中身圈上則沒有半穿的暗卯，但門枝位置的孔洞會比其他的大；門口關上時，門花會坐落在低身圈之上，所以手工較好的工匠，不會在低身圈的門口位置開孔，而是從底部開暗卯，連接下方的短籠枝。五十二枝籠枝通過最低的一環身圈直到上線，亦即是籠身最下層的部分，因為由原條竹圈削刮而成，所

以也稱為「梗線」，但較舊的雀籠也有利用之外，老師傅會為不同雀籠特製專屬的畫線兩條竹圈疊裝而成的釘線。無論梗線或是釘規，令製作更快更準。籠身的基本結構大致線，上半的外圍都可以有不同的圖案裝飾，上成立，但還有一些細部和配件需要安在上而下半的外壁一定要緊貼籠底盤大圈的內裝，例如保護上線的立口、三枝企棍和棍壁，令籠身和底盤緊密結合。波籠的籠身大頂，當然還有果蜢叉和雀杯，上裝部分才算部分地方都是大小不同的竹圈，而竹圈上下完成。整個籠身體現中式古建築的智慧，巧左右都是無數的小孔或暗卯，所有位置都要妙運用了竹子的彈性和榫卯結構之間互相牽對齊無誤。除了用一般分規在圈面量度畫線制所產生的張拉力。

底盤

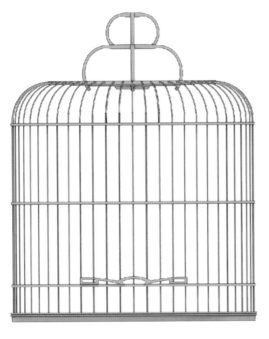

底盤

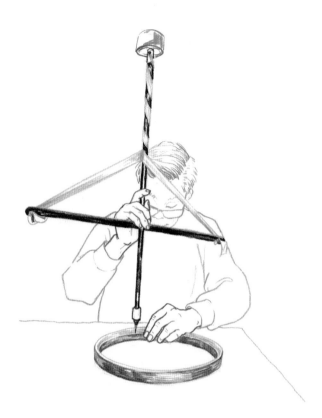

◉ 以舊式手押鑽在竹圈上鑽孔

底盤基本上由大圈、底板和籠腳組成，多會配以金屬底抽，並以三塊金屬立片連接籠身，主要功能是防止籠內東西向下掉落，特別是籠鳥的排泄物，以及進食時溢出的水或糧；同時，把籠身的高度提升，令觀賞角度更加理想。有人說，大圈是廣籠的靈魂，也有人說，看波籠要看籠腳。這些觀點都充分道出了底盤在廣式波籠的重要性。大圈由竹青向外的竹圈削刮而成，是最大的環狀部分，起碼要用八開以上的圈材製作。如果要造尺寸更大的畫眉籠或底盤高且深的太子籠，工匠有需要用直徑更大的竹子，劈成竹壁更厚的四開料方可成材。

備料時的圈材有如蛇餅，首先要把需要用的部分張開鋸出，進行初步刨削以塑造出基本的外形後，就要把圈材兩端接駁成環狀。與其說駁口猶如榫卯，其實更像腰帶扣。之字形的駁口緊貼無縫，以竹釘固定為圈形後，再作細化的

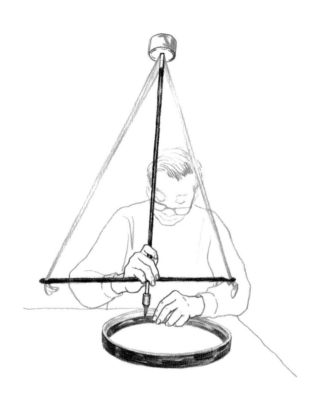

削刮加工，才能成為大圈。大圈通常是廣籠的留白位置，多會保留竹材的原貌，稱之為「光面」。一個廣籠是好是壞、是新是舊，都可從大圈窺探一二。當然也有雕滿花紋的花面。廣籠中的太子籠多有豐富的雕刻，而大圈部分更是其中一個重要的畫布。大圈下方緊接籠腳圈，其頂部也有一道與籠身的上線對稱的圖案裝飾，稱為「下線」。如果上線有刻上萬字紋，腳圈上方的下線也會有完全一樣的萬字紋。上下線的統一性是廣籠美學處理上的一個絕對準則，因為這兩道花紋雖然分別存在於上裝和底盤，但當合在一起時，剛好在大圈的一上一下，視覺上令大圈一體化。當籠身和底盤分開時，也可從這兩道一模一樣的識別碼，辨認出是否出自同一個籠。腳圈的下半部是三片籠腳，看似三片獨立的單元，但通常是與下線一起，從同一道寬闊的圈材拉鋸出來，所以是

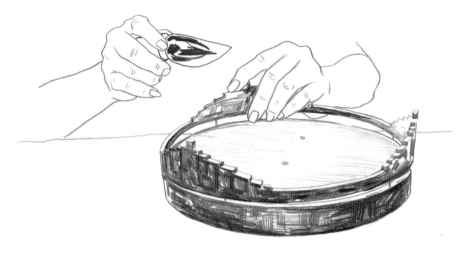

◉ 底盤組裝時會利用刀背把竹釘打進洞內

一件完整的圈形組件。廣籠工藝靈活多變，當然也有例外的情況，例如為了配合不同的雕刻工藝和技術，下線和籠腳會分開處理，再作後期組裝；又或是畫眉籠和太子籠這類特高的底盤腳圈，因為突破了竹材本身的闊度，所以會多用一片竹材加高籠腳。每一片籠腳末端定必會裝有一粒腳珠，也是整個雀籠的最低點，用作保護籠腳，也令雀籠站得更穩。另外，在籠腳之間、下線之下、與籠身立口相對應的地方，也會有立座保護腳圈，讓立片可以緊貼的卡在正確的位置。

廣籠籠底一定是密封的設計，所以會有一塊輕而薄的木造底板夾在大圈與腳圈之間，工匠會用手壓在大圈的底部鑽孔，以竹釘從下而上通過腳圈的洞進入大圈，並不會鑽穿底板，而是利用壓力穩定木板。底板可配底抽，也可有雕花或者企山，令廣籠更加鬼馬好玩。值得

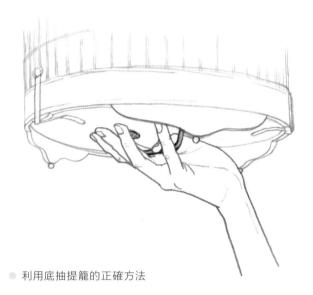

● 利用底抽提籠的正確方法

詳盡的介紹。

相對應的裝配方式，在雀鳥的章節內，會有較還有雀杯、果蜢叉等配置。不同的雀鳥，也有也大致算是完成。當然，飼養雀鳥的籠具內，紙邊緣。整個廣籠，由上裝到底盤的所有構件地藏在大圈之內、底板之上，固定圓形的籠底盤內那張籠底紙的壓紙圈，環形的壓紙圈緊貼

底盤內最後的一個細節，就是用作壓著底

托著底盤，才算是正確的手勢。拇指扣上底抽，再以大魚際肌和其餘四根手指一提的是，利用籠底手抽托籠的時候，要以大

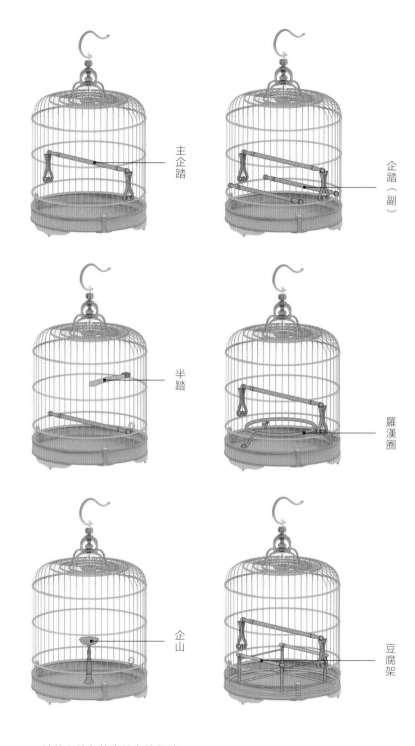

主企踏

企踏（副）

半踏

羅漢圈

企山

豆腐架

◉ 波籠內的各款常見鳥站部件

漆籠

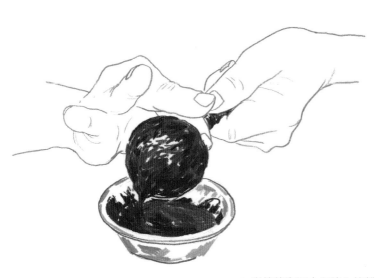

● 以棉線布隔去原漆內的雜質

提到油漆，香港人通常會想起裝修時牆上用的塗層。但其實油（Oil）和漆（Lacquer）原本是指兩種截然不同的塗劑，而不是乳膠漆。在化工原料尚未普及之時，油和漆兩者都是被廣泛應用在竹木器具上。大江南北的不同籠具，也會使用油或漆作為保護胎體的塗料。

原因都是為了保護竹籠不受外界濕氣影響而導致變形或發霉等，此外，也有防蟲和防污的效果。大多數南派蘇籠或是川式鳥籠等，多會抹上橄欖油、核桃油這類植物油作為塗料。古法上會用帶殼的生核桃榨取專用油，而比較現代的方法就會用蜜蠟或石蠟等取代油類。北方京籠當中，除了用油保養鳥籠之外，也會有一種大漆鳥籠。然而，就只有廣籠是必定要以天然生成的漆類為雀籠加上最終保護層，方算完成。其中比較常用的有生漆和蟲膠漆，而生漆也可細分為原生漆和熟漆兩大類。

生漆亦即是天然漆，俗稱「土漆」、「國漆」或「大漆」，是從漆樹上採割的乳白色膠狀液體。「漆」字字是一個象形文字，三點水旁以從皮膚和口腔的黏膜滲入身體，產生過敏的組合，「木」字下有兩刀，液體乃從八字刀痕流出之形態。每年五到十一月間，在每天日出之前割漆為最佳時機。但生漆依收採的時節不同而有所分別：例如五、六月採割的初漆漆酚含量少，所以較快固化；相反，十到十一月的秋漆油份較多，乾燥不易。而因為夏天陽光充足，水份揮發較快，漆酚與油份平衡，所以有說在七至九月，三伏天時所割的夏漆質量最高。採漆工會利用蚌殼或刀具割開樹皮後，將貝殼或竹片插在木質的斜形刀口下方，引導樹汁流入木桶，並以油紙密封保存。呈乳白色的汁液凝固後變為棕紅色，直至變成黑色，所謂「漆黑」應該就是形容漆固化後的模樣。生漆的主要成分是漆酚（Urushiol），這亦是引起

皮膚過敏的致敏原。對此過敏的人，不僅無法觸摸生漆，也不可吸入漆味，因為漆酚可以從皮膚和口腔的黏膜滲入身體，產生過敏反應而生漆瘡。話雖如此，經過乾燥後的漆器不但無毒，還可以安全使用。黏性薄膜固化後形成的漆皮，堅硬而且耐久性高，更具耐強酸及耐強鹼性，令生漆成為華夏歷史上廣泛使用的塗料。

一般油和水在濕度低的環境會容易固化和乾燥，但生漆卻必須在吸收水氣後才會固化，原因是其所含的漆酶（Laccase）與空氣中的水份產生活性氧化而固化（賴玫伶，2009）。

乾燥變硬的時間視乎空氣中的濕度：例如下大雨的炎夏，生漆會乾得很快，約半小時內就會凝結；相反，在濕度低的寒冬，會因空氣中的水份不足，數十天的時間也不變乾硬。所以漆籠要看日子，當然現代的空調和抽氣設備，令

環境因素更穩定，不論春夏秋冬，只要在控濕室內便可上漆。上漆後，也要經過「焗漆」來加快固化時間，同時保護生漆不被大氣內的雜質污染。漆櫃內的溫度保持在攝氏二十五至三十度之間，相對濕度也在百分之七十至八十度左右，所以漆櫃內要定時加濕和保濕，讓生漆可以平穩地乾燥固化。

原生漆經過沉澱後，會分出「上油」和「二油」。把原生漆加工，就可精製成熟漆。

經過日照、攪拌、滲入桐油氧化後，原生漆的漆酶活性會被增強，分子結構會被改變而變得更緊密。所以熟漆在硬度、黏度、透明度等方面較原生漆優勝。常見的熟漆有推光漆、透明漆、提莊漆等。而推光漆又分為紅推光漆、黑推光漆。傳統上，紅推光漆是指在漆中添加硃砂而成的朱紅色漆，而黑推光漆則加入鐵鹽和醋酸等。無論熟漆或是原生漆都需要過濾，先以粗麻布過濾，再用細棉線布過濾，行內俗稱「隔漆」。

之後要經過晾製，也就是不斷地攪拌。

將過濾後的生漆靜置，並將生漆置於盆內，一邊加適量的水份，一邊攪拌，來提高漆膜表面的硬度和亮度，同時也增加使用生漆時的流平性。接下來就是曬製，傳統上曬製是在自然日光下進行，但也可以利用大鎢絲燈，平均分佈在漆盆上。一般曬製的溫度在攝氏四十至四十五度之間，三小時左右為宜。曬製其實是一種脫水的過程，曬製時要連續不停的攪拌，使生漆內的物質氧化再聚合，直至漆色表裡帶有一致的紅褐色為止。在漆籠之前，曬好的漆要用細棉線布再過濾，方可使用。

上漆過程適合在相對濕度百分之六十五至八十下進行，溫度也要適中，上漆時要盡量避免粉塵，所以製作環境必須打掃乾淨。漆籠講

求次序，先後緩急不能馬虎，也要眼明手快，不能讓毛掃的灰塵黏到籠上；此外，也要避免有掃紋，所以要用質量較好的純天然全豬鬃毛掃。香港的雀籠師傅陳樂財就一定會從最難的部分先開始動手，然後再漆其餘地方。哪裡是最難的部分呢？首先是雕刻複雜的部位，然後就是陰陽位，即是小部件的底部，最後就是籠上的主要平面。換句話說，底盤、籠腳的部分通常都會佈滿雕刻，應該由籠腳開始上漆，之後從腳底回到底板的兩面，再由大圈的內側掃到外面。上漆一定要均勻，特別是沒有雕花的光面，例如大圈的頂邊，一定要以手指搓揉方可抹去掃紋。底盤完成之後，就可以進入上裝的部分。首先要把所有鬆散小件從籠身及籠罩上拿下，當中包括杯、果蜢叉、企棍和蓮花架，甚至乎可拆開的棍頂，以及罩芯等，全部都一定要獨立地上漆。上裝的工序，不是從頂到底，而是抓著籠罩，並從門花先開始，要注意門花的陰陽位，即是門花底部和門枝開關的狀態，一定不可遺漏。之後才由籠身的頂齒開始，由外至內，一層一層有條理地斜掃上漆，直到上線的底部，再回到籠罩；最後罩頭的部分也要用手指搓揉內外以作收結。籠身、底盤和所有細件，要分開放在漆櫃內。每一個部分切忌互相碰到，以免漆膜表面碰損。焗兩三天後，生漆會慢慢「出色」至變紅變黑，之後就可把雀籠重新組裝，並封存在獨立的透明膠袋內，整個雀籠就算大功告成。

提籠掛鳥

中國的養雀文化，在明清民國時期最為鼎盛。清代滿族人養鳥的講究，可以從一句「文百靈，武畫眉」的俗語中看出一二，意思是：習文的人養百靈，習武的人提畫眉。

當時路上相遇的養鳥人會互相請安。提百靈籠的人會以左腿彎曲、右腿後撤半跪的「文式安」示好；而提畫眉籠的人則左腿微彎、右腿向後微撤，請一個「武架子安」（四九城大磊子，2019），分門別類，不會「也文也武」。用中文「提籠架鳥」一詞來描述清代北京的景象是最好不過的。當時養鳥風氣甚濃，有清代國學大師夏仁虎曾在他的作品《燕京雜記》中提到：「京師人多養雀，街上閒行者去接的玩意。廣東的氣候溫暖但潮

有臂鷹者，有籠百舌者，又有持小竿繫一小鳥使其上者，游手無事，出入必攜。每一茶坊，定有數竿插於欄外，其鳥有值數十金者。」可見「提籠架鳥」不只是八旗子弟的專屬玩意，也是流行民間的普及娛樂方式之一。而「提籠」和「架鳥」兩詞形容的是不同的飼養方法。提籠者，當然就是用籠養鳥，方便飼養者近距離觀賞艷麗的羽毛，以及靜聽悅耳的鳴聲。有些如梧桐之類的鳥，比較適合養在架上，就是所謂「架鳥」。北方人稱鳥架為「亮架」，他們會訓練梧桐鳥不同的花式雜技，例如「打彈兒」就是北京養鳥人把彈丸扔在空中讓梧桐鳥飛

濕，不太適合北方的梧桐、伯勞和紅子等「架養鳥」生活，同時廣東的飼養概念和北方的方法有頗大的出入，所以「提籠掛鳥」一詞比較適合形容廣東人的「撚雀」態度。顧名思義「掛鳥」就是把鳥籠掛到高處之意。

「食在廣州」，廣東人喜歡提著鳥籠上茶樓，嘆「一盅兩件」。茶樓通常設有不同的橫竿，便利養鳥人掛鳥。所以提籠時籠鉤的開口會方向對外，方便掛在橫竿上。茶館內滿天高掛的鳥籠，是廣府的一種獨特風景。遛鳥到茶樓，有些不明文的規定，例如一些野性未馴的新鳥容易受驚，掛鳥之前要問清楚在座的茶客。雀鳥的歌聲在不同文化的聽眾耳中，也不一定動聽。例如金絲雀時會發出像哮喘的叫聲，有些雀友認為是不好聽的「髒口」，通常會敬而遠之、避之則吉（王敬明，2017）。提籠掛鳥不是純粹的寵物飼養活動，其實撚雀不但有講究，養雀文化亦都充分反映了中文語境內「玩」一字的多重意義。養雀人不但要懂得飼養寵物的方法，還需要明白其背後的文化、歷史及社會意義。

有關於

雀與籠

在香港，我們都會把養鳥的籠稱為「雀籠」。因為是籠中鳥，一般體形都比較細小，而「雀」一字，正好是用來形容小鳥。根據《說文解字注》：「雀，依人小鳥也。從小、隹。」再看看《說文·隹部》，或是金文與甲骨文，「隹」都有著鳥的意思。但是野鳥為了生存會有戒心，不輕易親近陌生的人類。所以「雀」所指的，不是普通的小鳥，牠之所以會依人，是因為與人產生了羈絆。廣府話裡，我們都會以雀籠取代鳥籠去形容以幼枝製作的馴鳥器具。「養雀」正是養鳥的意思；而「行雀」就是北方所謂遛鳥的概念。我們稱小鳥為雀，比小鳥更小的鳥為「雀仔」，而比鳥大的當然就是「大雀」。縱使各地之間有著不同的養鳥文化，但大致上香港的雀仔也大致可以被分為文、武兩類。養雀人多是觀賞文雀的音色形態；而武雀，就是傳統上善鬥的鳥種。不知是巧合還是文化的影響，雀仔種類也好像天九骨牌一

卷一

手中一籠雀

樣「文長武短」。中國四大籠鳥：百靈、畫眉、繡眼、靛頦，就只有畫眉屬也文也武的雀。但其實雀鳥並沒有文武之分，武雀也有只唱不打的，純粹以觀賞角度去養，是飼養理念的選擇。另外，亦由於地區氣候大不同，北方和南方養鳥的選擇也大有分別。例如說繡眼鳥，亦即是廣東人最愛的相思雀，並不受北方文化所追捧；而在北方有「美妙好歌手」稱號的百靈鳥，就不是嶺南地區的第一選擇。說到底，「文武」也只是一種為幫助養鳥人（香港稱「雀友」）去理解籠鳥的分類法。

籠鳥並不可能被二元分類。要重申一點，猛禽如鷹、鷲，不會被納入武雀類別；又或是溫馴的鸚鵡也不可能是文雀，因為兩者都不是飼養在竹雀籠裡的雀仔。至於不鳴不打的其他入籠小鳥，例如蜜蜂鳥之類，雀友會統稱牠們為「雜雀」。因為雀籠是為了飼養籠鳥而作，所以要理解雀籠，先要認識雀仔。

毧仔、學飛仔、大網仔

「毧」一字在《說文解字》中寫：「仲秋，鳥獸毛盛，可選取以為器用。」是指鳥獸新換的毛整齊的意思。「先」意為初始、原初。「毛」與「先」聯合起來表示「動物出生以後初生的毛羽」。所謂「毧仔」，應該是雛鳥從蛋孵化破殼而出後直至身上所有羽毛第一次出齊的階段。這個階段的幼鳥就像一張白紙，依賴性極高，是需要照顧的初生幼鳥。未長毛的雛鳥自理能力低，不懂得飛行，站立亦比較困難，因為沒有覓食能力，雀友會利用小型針筒，將漿糊狀的飼料直接灌進雛鳥的口內。根據有飼養雛鳥經驗的雀友描述，早上五時已經要起身餵食，每隔半小時左右再餵食。雛鳥逐漸長出羽毛，大概一至兩個星期

羽毛會長齊。視乎不同的雀鳥種類，羽毛初出的羽毛與成年時的顏色不同。因與飼養者產生了羈絆，所以由毧仔開始養大的雀仔不害怕人類。毧仔亦會與人產生不同的互動，例如仔亦會與人產生不同的互動，例如「打手」，即是利用嘴去啄或咬飼養者的手指，這種動作是因為飼養者利用手餵哺雛鳥，所以牠們對人類的手不會產生戒心，如果手中有食物，牠們會比較「容易上手」。這段時間正是訓練雀鳥與人互動的黃金時間。直至毧仔換走初生羽毛，牠們就進入另一階段。

很多人認為雀鳥有雙翼，天生就懂得飛翔。但其實牠們像人類學走路一樣，也要學習飛行。毧仔換走初生羽毛後，牠們會開始學習飛行，雀友

手中一籠雀

們會稱這個階段的雀仔為「教飛仔」或者「學飛仔」。學飛仔就是還未掌握到飛行技術，大概一個月大的小鳥。雀仔在籠中長大，懂得站在雀籠內的企踏上，能夠在籠內的餵食罐中取出食物和水。雀籠內的範圍就是牠們的領域。與大部分動物一樣，牠們會嘗試探索，擴展牠們的活動範圍，從而確立自己的領域。將雀籠門打開，學飛仔會嘗試飛出。初試飛行的雀仔，不懂得運用翅膀的力量，飛行時會上下搖晃，飛行距離也不遠。因為牠們對自己的雀籠熟悉，所以會飛回雀籠的附近，最常見是飛到雀籠的頂部。牠們會來回飛翔，直至疲累。由毻仔養大的學飛仔因為不怕人類的手，雀友可以張開手掌，讓學飛仔踏

上掌心，協助牠們回到其熟悉的籠中環境。學飛仔會慢慢探索飛行技巧，拍翼的力度比較大時，雀仔會向上飛行，但初嘗上升滋味的雀仔，其實並不懂得降落。因為降落是需要停止拍翼，當未能夠掌握拍翼的技巧時，牠們不敢從高處降落，此時雀友可以舉高雀籠到牠們能降落的高度，利用籠頂迎接雀仔。當雀仔掌握到左右上下飛行的技巧，就可算為一隻成鳥。

當然，不是所有入籠雀仔都由毻仔開始養大的，有部分可能是在雨季時，學飛仔在野外學飛但不慎跌落地上被人救回，亦有部分是已經學懂飛行的成鳥，被捕鳥人用大網活捉，作商業用途，這類雀鳥會被稱為「大網仔」。跟毻仔或學飛仔比較，大網仔

被活捉時，很有可能會因為受驚而形成陰影，對人的戒心會比較重，需要更多時間產生羈絆。牠們一般都不願被人觸摸，亦因為大網仔被活捉時其年齡無從得知，而牠們很可能在野外生活已經有一段時間，並擁有一定的求生技能，所以不願依賴飼養者。雀鳥在轉換新環境的時候，通常要由小空間開始適應。所以大網仔一般會放在比較狹小的鳥籠，令其較容易產生安全感，從而確立領域感。飼養大網仔的雀友通常會由較小的竹籠開始飼養，並循序漸進地更換更大的鳥籠，令雀仔對籠內空間產生更完整的領域感，所以籠不一定是越大越好。另外，本地的雀友常說：「雀要抽得多先會定。」所謂「抽雀」，就是提著籠鈎，將整個籠當成鞦韆一樣前後搖擺，這是保持雀鳥活個自然的鞦韆。

躍和健康的好方法，能增強牠們腿部、胸部和翅膀的肌肉；同時，羽毛和翅膀的運動和空氣流動也會為籠鳥帶來歡樂。就像人一樣，鳥類的運動對其整體健康起著重大的作用。良好的有氧運動可以降低體內脂肪，增加肌肉質量，並減少鳥類體內過多的荷爾蒙，能增加安多酚（Endorphin）的產生，也使雀鳥不至於「好食懶飛」。眾所周知，安多酚是動物體內自行生成的類嗎啡生物化學合成物，是大腦中一種有助於營造幸福感的化學物質，也就是有助生存的獎賞機制，能增加動物對環境的適應性。籠鈎的開口方向多數與企踏垂直的其中一個原因，是當籠鈎沿手指滑動時，籠身的鐘擺與籠鈎方向一致，令整個雀籠變成一

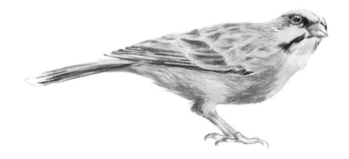

石燕

石燕，亦即是中國北方人所謂的金青

鳥，是世界上其中一種最流行的觀賞鳥。

在中國南方的語境內，石燕泛指帶有黃青

色羽毛，有著鮮黃色面頰和眉毛，學名為

Crithagra mozambica（eBird, 2023），屬

於燕雀科（Fringillidae）的黃額絲雀。其

形細小，體長大概在十一至十三厘米左右，

體重九至十六克不等。石燕嬌小玲瓏，聲音

悅耳，是香港四大籠鳥之一。原產於非洲撒

哈拉沙漠以南地區，本地的雀友會把石燕再

細分為金青、大金青和吉打仔三種。一份由

荷蘭鳥類愛好者協會出版的《非洲金絲雀與

非歐洲金絲雀與金絲雀的識別說明》(NBvV,

Alle rechten voorbehouden, 2020) 中，

可以見到三者是類近但不同的黃額絲雀。

Crithagra mozambica granti 應該是大金

青，其實是黃額絲雀的亞種，是與其他絲雀

屬雜交產生的二代，原產於埃斯瓦蒂尼東部

和莫桑比克南部，除了體形較大之外，與一

般金青的外表無異，尾巴兩旁均帶有一道幼

白邊。另外，Crithagra mozambica caniceps

是黃額絲雀的一種最接近的亞種，與金青的

外觀相似，區別只在於尾巴兩旁欠缺了金青

的白邊，應該就是香港人所謂的吉打。除了

這三種比較普及的種類之外，在園圃街雀鳥

花園的鳥舖也有其他較少見的絲雀，例如

身上有覆蓋著鮮艷黃色羽毛的大金黃石燕

(Crithagra flaviventris)（eBird, 2023）；

與大金黃類似、俗稱大金聲的硫磺絲雀

(Crithagra sulphurata)（eBird, 2023）；還

有肚上帶有灰白羽毛的白腹絲雀（Crithagra

dorsostriata），都是以石燕的方法觀賞和飼

養的。

半高裝波籠

● 正面圖

◆　一　水果叉

◆　二　草蜢叉

◆　三　水杯糧杯各一個

◆　四　通常會用三枝跳棍

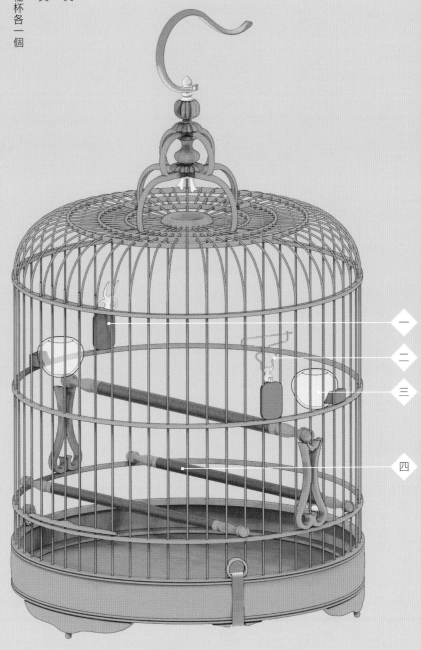

一

二

三

四

● 軸測圖

原裝

半高裝

高裝

石燕是初學養雀人士的首選。一般的外來鳥種都沒有專屬的鳥籠，所以在香港，細小如石燕或相思等雀鳥，都可以用最普遍的五十二或五十六枝的半高裝波籠飼養。廣州是清朝唯一對外通商的口岸，華洋雜處，是東西文化交融之地，形成獨有的文化。而廣東人養雀比較重視空間感，與內地其他地方有略大的差異。所謂半高裝，是形容籠身的高度和其直徑的比例關係。原裝的五十二枝六寸五波籠，直徑大概二十四厘米左右，而籠身高度為六寸，即是約二十二厘米。香港市面上的廣式波籠大多數以半高裝為主。相同直徑的波籠，半高裝的籠身內高二十四厘米，比原裝高，提升了內部的躍騰空間。由籠膊頂部至梗線的高度，相等於身圈直徑的長度。以數學的方法表現，一個半高裝波籠的籠身比例大約為一比一。

波籠是入門的選擇。而不論原裝或是半高裝，都一定具備基本配置，讓初學者容易上手。籠內通常有三枝跳棍，兩枝短的，平行於籠門，一前一後，放在最底層的身圈，即是低身圈之上。主踏的棍頂，安裝在雀籠外側、下身圈的四分點位置。棍頂的大小，與枝距、中身圈和低身圈有著微妙的關係。多數是緊貼三枝籠枝的寬度，並處於中身圈和低身圈之間、四分三的高度。換言之，主踏就是安裝在稍低於中身圈，

比例關係	身圈的直徑	籠身的高度
高裝	1	1.1 或以上
半高裝	1	1
原裝	1	0.9
矮裝	1	0.85

矮裝

● 比例

平行於籠門的籠身直徑上。石燕易養，飲食器具的配置都不複雜，一對雀杯已經足夠。一個供水，一個放糧，裝在主踏兩端前後的位置，方便小鳥進食。如果有需要也可以加配果蜢叉，裝在雀杯的對角位置。這算是一個完整的基本波籠套裝。

當然，有原裝、有半高裝，也有高裝波籠。顧名思義，高裝波籠的籠身高度比例上比其他還高。如一個六寸五的高裝波籠，籠身高度是七寸或以上。籠身高度長過直徑，讓籠鳥有更大的躍騰空間。視乎設計，為了穩定籠身的結構，高裝波籠通常比半高裝多一道或是兩道身圈，同時也因為多了幾道身圈，增加了籠內配置的可變性。喜歡養體形比石燕大些的如黑白或石青的雀友，通常會選擇七寸九分（約二十六厘米），五十六枝高裝波籠，直徑較五十二枝大半寸，但籠身卻可高達九寸。籠內除了可以放三枝跳棍之外，也可以只裝主踏，然後在籠內高位裝配半支踏，令小鳥可以站貼籠邊，拉近提籠人和籠中鳥的距離。總而言之，波籠就是廣式雀籠的原型，並隨時間和功能，發展出不同的設計。

相思

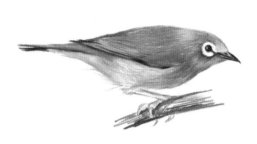

在香港，被稱為「相思」的小型觀賞鳥，基本上囊括了兩種綠色的繡眼鳥，而比較普及的一種是學名為 Zosterops simplex（eBird, 2023）的斯氏繡眼，又叫暗綠繡眼鳥，原生於中國內地的華南地區，以至馬來西亞和印尼等近海區域。另外，是分佈在日本、韓國和東南亞，學名為 Zosterops japonicus（eBird, 2023）的日菲繡眼。牠們的外觀非常近似，擁有很顯眼的白色眼圈，其身長大約在八點八至十一點五厘米之間，重量由九至十五克不等。

雄鳥與雌鳥的羽毛顏色相似，由額頭至尾部，多被有暗黃綠色或草綠色的羽毛覆蓋，前額至頸部顏色較亮麗，本地的暗綠繡眼嘴部及腳爪均為深灰黑色，雙翼外端呈黑灰色，而腹部中央為灰白色。相思雀以果實、種子、花蜜、昆蟲為主食。在雀鳥公園可以找到以昆蟲、雞蛋及不同種子煮成的相思粉，以及適合牠們進食

的活蟲。廣東人喜歡飼養相思雀，聽他們多變的鳴聲。雀友會用不同種類的蟲蜢、蟀和蠟蟲等去餵飼相思雀，令他們能夠唱出「大喉」，所謂大喉，是借用了粵曲的術語，一種表現英武人物的生角唱法，嗓音高亢嘹亮。香港的相思雀友非常重視「雀仔擘唔擘」，「擘」就是形容相思張開口以「大喉」方式鳴唱。亦因為相思雀體形嬌小玲瓏，非常適合在狹小的住宅單位內飼養，因此能夠成為香港四大籠鳥之中最受歡迎的文雀。就此再特別提醒，相思只是廣東人對繡眼鳥的稱呼，內地其他地區所認識的相思鳥，其實是屬於噪鶥科的紅嘴相思鳥。

本港會稱之為「桂林相思雀」，由於牠們在繁殖期間，雌雄形影不離，故在內地也有「愛情鳥」之稱。弔詭的地方是，香港受到英文語境影響，英文稱為 Lovebirds 的「愛情鳥」，在香港泛指體形較大的牡丹鸚鵡。香港以至廣東一帶，都視斯氏繡眼和日菲繡眼為「正宗的相思」，與這兩種外觀極度相近的，還有毛色較鮮艷的印度繡眼鳥（Zosterops palpebrosus）和原生於中南半島胸至肚有明顯黃帶的休氏繡眼鳥（Zosterops auriventer）（eBird, 2023），亦會被認作相思。而華語圈內的繡眼愛好者，也不只飼養這兩類綠繡眼。在香港，間中可以找到俗稱為「紫襠相思」，腋下帶有紫紅色羽毛的紅脅繡眼鳥（Zosterops erythropleurus）（eBird, 2023）。紅脅繡眼鳥常見於廣東以外的省分，例如四川人會將之稱為「紫燕」。另外，也有人養下胸和兩脅帶有淡灰色羽毛、香港人稱為「灰肚相思」的灰腹繡眼鳥（Zosterops palpebrosus）。

廣東太子籠

● 正面圖

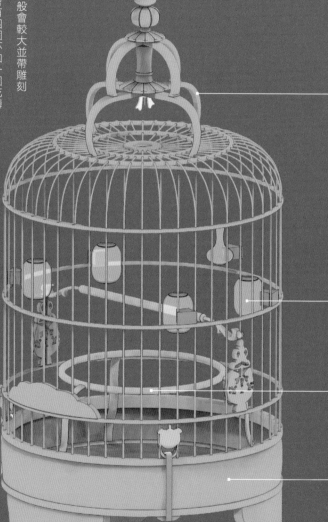

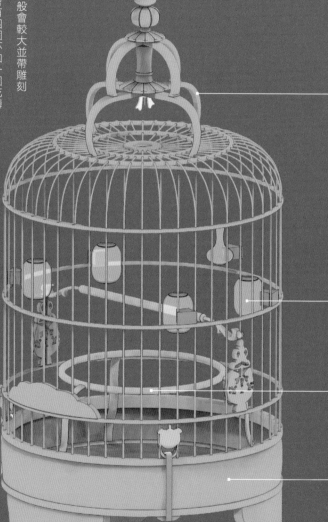

鬧雀籠

卷一

手中一籠雀

◆ 一　太子籠的籠罩一般會較大並帶雕刻
◆ 二　「五件頭」雀杯會有四個杯和一個花樽
◆ 三　太子籠一定配以羅漢圈
◆ 四　大圈和腳圈會特大並配以豐富的廣雕

一

二

三

四

● 軸測圖

太子籠是廣派雀籠的佼佼者，算是廣式波籠的變奏，是相思雀、亦即暗綠繡眼鳥的專屬籠。廣式相思波籠起初是以四十八枝為之正裝，後來因為五十二枝的籠內空間較大，配件組合的可變性高，所以成為較普及的廣籠尺寸。因此太子籠也以四十八枝居多，由五寸八到六寸四不等，比例上介乎半高裝與高裝之間，但擁有比其他波籠更高的籠腳，方便鳥主放在桌案上觀賞籠內小鳥的動靜。亦因為要令整個雀籠的視角比例得以平衡，籠罩部分也會稍微被放大。太子籠的籠身通透幼細，但在比例上，籠罩加上籠底兩個部分，就佔了整個太子籠的一半或以上體積。太子籠是一個有份量的名字，代表了貴族用的籠具，籠

內養相思也代表著提籠者是有文化修養的人。武人比武，文人自然就是在思想層面上較量。放在茶館的枱上，比併的不只是華麗的手工，更主要的是席間各位觀賞者，是否能理解雕刻所帶出的故事，包括意境和寓意。這是一種文化的切磋。所以大多數太子籠也有豐富的雕刻裝飾，而雕刻的題材亦甚為廣泛。最常見的當然就是清代皇族常用的龍紋雕刻，而單是龍紋就大有學問，凡夫俗子看漏了這些細節，就可能不明白提籠人的身份。雕刻的元素也有很多來自文學經典如《三國演義》、《水滸傳》，或是民間信仰如八仙等。

太子籠是相思的專屬廣籠，所以籠內配置也以廣式的飼養方法為主。

一套完整的廣式鳥食具，特別是用在籠門。為了提高相思雀籠內的可觀

太子籠裡的，是由四個完全一樣的細性，通常在波籠內的另外兩枝企踏，

長雀杯和一個小花樽的「五件頭」組會被換成圈形的蓮花架，安裝在底部

成，五件容器均放置於中身圈上。四的梗線上。除此之外，果蜢叉大多會

個杯平衡對稱地放置於雀籠的左右，裝在企踏兩端的上方，視乎個人的喜

亦即是靠近企踏兩末端的籠身內壁；好；而小花樽可以換成蜢盒，來培訓

而小花樽就放置在與籠門相對的立籠內相思雀的靈敏度。太子籠上不時

面。太子籠對於相思的站息配件有嚴會找到雕花的裝飾物，除了能讓提籠

謹規格，通常只有一枝企踏放置在中人有更多的文化話題之外，也可以為

身圈的直徑，亦定必平行於籠門，令籠中鳥增加安全感。

相思可以四正地站在籠的中央並面向

南派繡眼籠

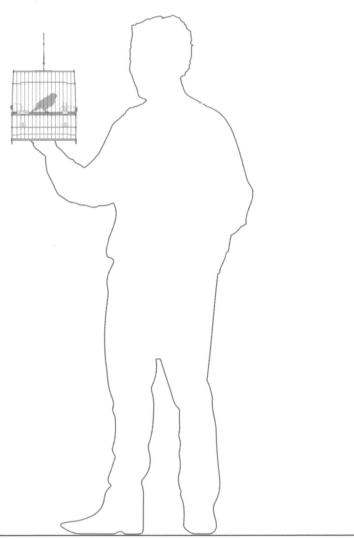

● 亮籠（正面圖）

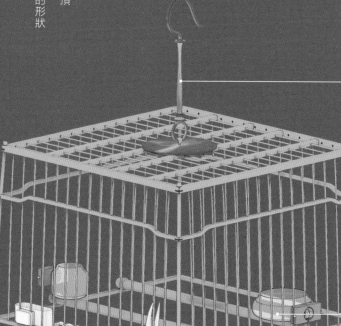

一

二

三

四

● 亮籠（軸測圖）

● 板籠（正面圖）

一　板籠會以手抽代替籠鉤

二　板籠頂部密封加強籠內的隱私度

三　板籠的角柱筆直，方便亮籠放於其頂部。

四　籠底多數是密封設計

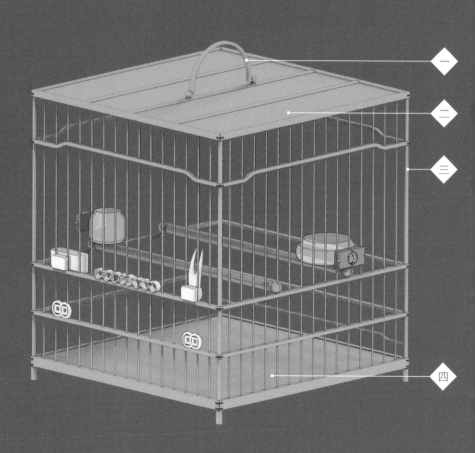

● 板籠（軸測圖）

中國南北，以秦嶺——淮河線分隔。而傳統上，長江以南，就算是南方。而南方包括的面積甚廣，由兩廣的嶺南、西南的巴蜀，以至華東的蘇杭，也是南方的文化領域。南方人普遍喜愛繡眼鳥，也就是廣東人的相思雀。其中有不同的亞種，全都是嬌小的雀鳥，是遛鳥的首選。聽牠唱歌，帶牠出遊，繡眼籠也當然玲瓏。元代的《南村輟耕錄》就有描述「四面花板」的鳥籠，所以立方形的鳥籠早在八百年前的南宋已經出現。江南氣候溫和，自古以來都是人口密度較高的地帶，居住的空間較北方狹小，低層高密度的民居，加上宋代的理學哲思影響，產生了「精而便，簡而裁」的美學概念。無論建築或是傢具，蘇杭

建構的設計態度，不但符合人體工學，更重視空間關係。就是這樣的文化環境，造就了南派方籠的理性設計。蘇式的官印籠小巧，所以在開竹時可以完全避開竹節部分，只用節與節之間的材料。官印籠跟太子籠風格各異，構造上卻有異曲同工之妙。太子籠是波籠的結構，籠枝貫穿每一道竹圈，每一條籠枝和竹圈之間的相互作用力，被匯聚到稍微下沉，低於籠膊的頂齒，大大加強了整體的結構強度；南籠則以四枝方竹主柱和八根水平的橫向桁條成形，籠柱和桁條以金屬的橫向桁條成形，籠柱和桁條以金線拉緊。官印籠不是一個純粹的立方體，而是頂部向內收窄，令四邊受力平均向四柱的底部。兩者都充分利用了張拉整體式結構（Tensengrity

Structure）的特性。

南派繡眼方籠有亮籠和板籠之分，形狀也稍為不同。初入籠的繡眼還沒能成功建立本身的領域，除了會在過大的籠裡亂飛亂撞，也會因為不安感，不時向籠頂仰頭，甚至將自己倒掛在籠頂。為了讓籠內的繡眼增加安全感，會在方籠頂造一塊板，令繡眼更容易明白籠內環境，這就是板籠。板籠的頂和底大小一樣，形成一個正立方體。頂板多以拼裝竹板遮光，並有竹製手抽方便提籠者帶鳥出遊。當繡眼確認了籠內的空間，就可以移居到沒有頂板的亮籠。因為小鳥非常依靠視覺感官，也會對環境的改變很敏感，所以亮籠的款式雖與板籠一模一樣，但亮籠籠頂的開通部分會裝上蘇杭特色的銅鉤，籠內的配置大致上有一個放糧的扁杯和一個較高的水杯，安裝在籠兩邊的企踏末端之上。值得一提的是，鳥杯都是卡在籠枝上，是跨過三條籠枝的。另外，也有果叉和小蟲碟，裝在籠門的兩旁。南籠結構簡約輕巧，在籠底上可放盛糞板，但卻沒有可分離的底盤，故在日常使用和清潔方面較不方便。官印籠上窄下闊，微彎的籠枝分佈在四條直邊，加上四角的粗柱，限制了方籠的觀賞角度。如果無柱的圓籠適合以角度的八方欣賞，南派方籠就適合以立面平視的角度欣賞，這也許反映了各地審美觀的分別。

川式
斗四方

● 正面圖

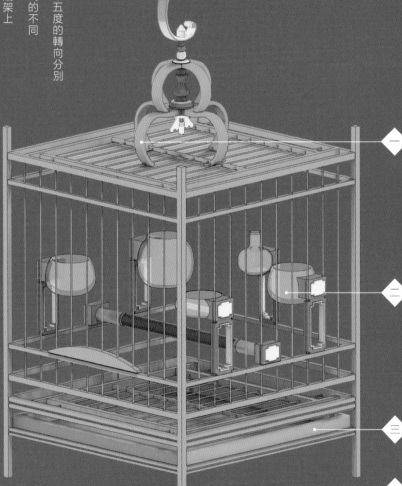

一　籠罩的安裝方法與廣籠有四十五度的轉向分別

二　川式「五件套」的杯形跟廣式的不同

三　籠底有一獨立的底盤平放於底架上

四　穿斗式的角柱結構上下突出

● 軸測圖

川人愛紫燕，而紫燕亦即是廣東人所稱的「紫襟」，統稱為「紅脅繡眼鳥」。中國三大繡眼籠，除了太子籠、官印籠，就是斗四方。有時會被稱為「逗四方」或「鬥四方」的川式繡眼籠，當然不只是唯一的紫燕籠。但斗四方實用的結構，令這種帶有高腳、尺寸極小的方籠廣泛流傳至今。斗四方是參照了中國木建築的穿斗式構架，穿斗建築源於民間，「穿」和「斗」（或作「逗」）有拼湊之意，四角支柱和穿枋串逗成一個立體（李敏，2021）。

同是方籠，四柱突出的斗四方與頂部微收的官印籠有明顯的差異。川式方籠結構簡單，也沒有利用張拉力去鞏固籠身，所以有由頂到底的多條穿枋，令直立面得以平均受力。籠底有抽屜般的托盤置於疏罅底層下，功能上如廣式波籠的下裝。在《鳥籠之美》一書內，作者李敏提到，四川老鳥籠一般用斑竹製作而成，上等的斑竹川籠只抹油而不上漆，藉此希望讓竹籠日久把玩形成皮殼包漿。

紫燕籠內只安一企棍,川人稱之為「橋」,與籠門平行,安在籠內的中央位置。橋兩端一般安在兩籠枝之間,籠內也沒有其他類型的跳棍。鳥食罐有三件或五件的套裝:食罐、水杯和一個花瓶,是「三件套」;而「五件套」則多加一個食罐和一個被稱為「沙盤」的扁形碟。籠內器物的放置有規定,例如花瓶一定放在對應籠門的立面,而無論三件套或五件套(李敏,2021),都配有杯頂,將鳥食罐提升高於企踏的位置。基於個人喜好,籠內也可以裝上花生倉和生果叉,為小鳥提供多元營養。斗四方的最低層也會有一獨立的方形扁盤置於籠底的結構之下,防止鳥糞掉落。

畫眉

大陸畫眉（Garrulax canorus）（eBird, 2023），簡稱「畫眉」，是中國四大籠鳥之一，是鏽褐色屬於噪鶥屬的鳥種。顧名思義，畫眉的眼後向下延伸出獨特的藍白色眉線。

「嶺南三大家」之一的屈大均在《廣東新語》卷二十有記載：「畫眉則兩眉特白，其眉長而不亂者善鳴，胸毛短者善鬥。欲其善鬥，雞子青調米飼之。欲其善鳴，以馬螳螂、蚱蜢兼嚼肉飯飼之……畫眉尤善轉聲，轉轉不窮，如百舌然。山鸜稍不及。畫眉嘴爪最利，其鬥至三四百合，勝者羽毛不動，曼聲長引，以鳴得意。敗則羽毛蓬鬆，伏而無響矣。畫離之，夜必合之，合之則四翼相交，屈首垂尾，團團然雌雄莫辨。」由於五十年代內地人口南遷，令到養畫眉的文化在香港得以普及。畫眉屬於棲地鳥，在香港一般會把棲息於地面的雀鳥稱為「瘔地雀」。雄性畫眉求偶時，會對雌

鳥獻歌，同時也會在樹枝上跳舞，彰顯實力，以博取雌鳥歡心。當一隻雌性畫眉的周邊有兩隻或以上的追求者，雄性畫眉就會大打出手。畫眉善於打鬥，抓、爬、滾、啄、插樣樣精，因此也有「英雄鳥」的美譽。跟動物界的很多生物一樣，雌鳥會選擇勝者為配偶，並在未來的一年築巢繁殖。也因為畫眉這種特質，令雄性畫眉成為出名的武雀。中國不同的地方都存在「鬥畫眉」的文化，而俗稱「打雀」的比併，也像格鬥比賽一樣，各處鄉村各處例。有的用自己的行籠，隨便開門就鬥；有的像上擂台一樣，在大會的打籠內對決；從上世紀五十年代，大量內地移民湧入香港，五湖四海各路人馬，令到本地的比賽方法特別嚴謹，也非常講究規矩與武德。整個過程很講究功架，兩人由坐姿到手勢都講求正形，先後有序。比賽嚴肅，賽事進行時不但不可叫囂，除了裁判員和

少量參與者之外，在場的所有旁觀者都要保持寂靜，以免驚動雀鳥阻礙賽事。比賽前，畫眉籠一定被籠布包圍，但跟平常不一樣，籠布圈不穿過籠鉤，而是直接掛在籠罩的頂部，方便比賽開始時，兩個對手的籠門面對後把籠布從後方拿開。這也說明了籠鉤的開口方向一定要和門口相反的重要性。籠門對好，籠布打開了，也不一定開始。因為有可能其中一隻畫眉不願離開企踏，跳到「打床」上，換句話說，一定要雙方畫眉一同「落踏」，站在各自籠的打床上，比賽才算開始。比賽也分兩個階段，上半場在自己籠中的「打床」上隔門鬥，鳥主可以選擇拿開籠門前的一根右門籤，再視乎

賽事，把兩根都拿走，讓畫眉過門鬥，也就是「打滾籠」。當其中一隻敗走，賽事就會結束。近年由於社會文明程度上升，像很多搏擊運動一樣，比賽講求體育精神，所以通常都是點到即止，也逐漸變得正規化，令這種傳統民間習俗，進化為文化交流活動。二〇一一年七月，「鬥畫眉」更被廣東省雲浮市確認為第三批市級非物質文化遺產代表作名錄。當然不是每一個人養畫眉，都以奪標為目標，其學名 Garrulax canorus 中的 canorus 一詞，是音色悅耳的意思，可想而知，畫眉的叫聲美麗洪亮，所以也有不少雀友用養「文雀」態度飼養畫眉，看牠的姿態、聽牠的歌喉。

籠布（外出）

籠布（比賽時）

廣式畫眉籠

● 正面圖

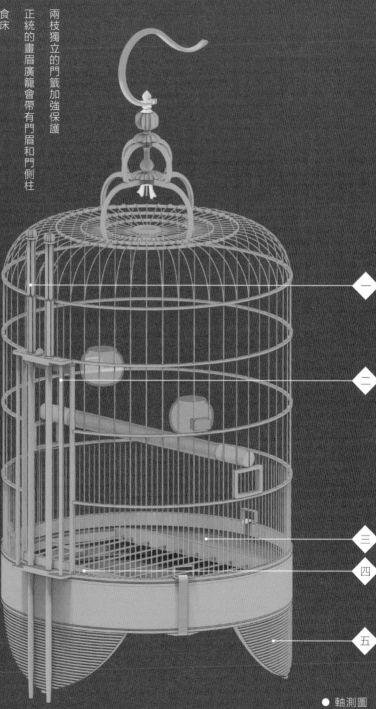

● 軸測圖

廣東畫眉籠看上去像一個大型的高腳半高裝波籠，但其實有很多關鍵性的細部，令廣東畫眉籠與眾不同。首先，因為廣東鬥畫眉的方式獨特，專業的雀友一定雌雄也養，而在比賽的時候，也要有雌鳥在場，所以有「公籠」和「乸籠」之分，公籠也有「行籠」和「打籠」之別。因為比賽的關係，打籠非常講求功能性，所以有嚴謹的規格。九寸六（約三十五點五厘米）的「打籠」，絕大多數有二寸三（約九厘米）的線香腳，籠門有外框，而外框頂有門眉。門框兩邊有柱，防止兩雀對打時走出。門框中間有兩根門籤，因為比賽需要，畫眉籠的門籤一定是獨立而且分開，絕不會是相連的「孖籤」。因為比賽講求公平性，所以無論是大圈到籠腳的高度、籠門大小和闊度，甚至企踏的位置都非常嚴格。底盤上的疏底設計獨特，其兩邊一前一後都是一個平面，大概各佔疏底的四分一面積。靠近籠門是「打床」的位置，另外一面是「食床」，打床是一個可拆的斜形裝置，像助跑器一樣，為畫眉帶來助力。打床的製作非常嚴謹，講求整塊打床緊貼籠身，分毫不得有誤差。其中有兩個原因：第一是若果打床和籠枝之間有絲毫的空隙，畫眉的指甲有機會被卡住，弄傷腳趾；另外，搖晃的打床，也有可能影響畫眉的狀態。畫眉籠的上線與下身圈之間會有多一倍的籠枝，一半是由頂到底的籠枝，另外一半是只屬於這部分的短籠枝。畫眉在籠底的「食床」進食蟛蜞之類，加密籠枝是為了阻擋蟛蜞從籠中跳走。籠內的企踏在中身圈之下，裝在棍頂之上，而水杯和糧杯在這企棍的兩端。

行籠相對細小，直徑有八寸和八寸八（約三十至三十三厘米），因為行籠不用來比賽，反而會更像文雀的鳥籠，用作鑑賞。雖然行籠會比打籠華麗，但絕不會把畫眉籠變成太子籠看待，籠上的雕刻也不會太複雜，最多都是比較細緻的

萬字腳，配上一個竹節紋的籠罩和籠鈎。因為雌性畫眉的外觀和體形上差異不大，外行人不易分別，所以嬤籠會明顯地比公籠小百分之十五至二十，以助辨認。聽說上海等地並不流行養雌性畫眉，所以嬤籠也是廣東畫眉籠的特色之一。

中國內地其他地方的人也會養畫眉，但籠具上大有不同，北方有平頂矮腳圓籠，蘇州有正方板籠，而川式的畫眉籠跟廣東的款式有點類似。兩者都是有著弧形籠膊的波籠形態，籠罩也是帶罩芯並呈葫蘆形。但是再仔細看，你會發現四川畫眉籠的籠罩一般比較闊，罩芯形態不同並連接頂齒，所以川籠的頂齒不是玉環形，而是圓餅形。沒有籠腳的川式畫眉籠，也沒有可分開的底盤，亦即整個籠沒有上下裝之分，籠身的底部就是疏底。值得一提的是，各門各派的鳥籠通常都是只有可以拆除的底板，而沒有可分離的底盤。利用立片連接上裝和底盤的設計，多見於廣籠。

從明朝起，廣東就是中國最主要的進出口貿易重鎮。酒樓中的提籠掛鳥，食桌上的一盅兩件，是廣東省城的特色營商環境，養雀與飲食文化充分地結合。沒有底板或者底盤的雀籠不適合進出室內地方，因為鳥糞會直接掉到地上，不合乎室內環境的衛生。所以廣東雀籠，不論任何款式，都必有密封的底盤，這也是廣籠一個非常重要的設計概念。雖與廣東畫眉籠一樣有四道身圈，但四川畫眉籠整體比例較廣東籠矮，身圈位置也不像廣籠一樣平均分佈於籠身。同時，四川畫眉籠的籠門是一整片的結構，門絲較多的同時，也沒有門籤，反映了飼養概念上的大不同。

四川
畫眉籠

● 正面圖

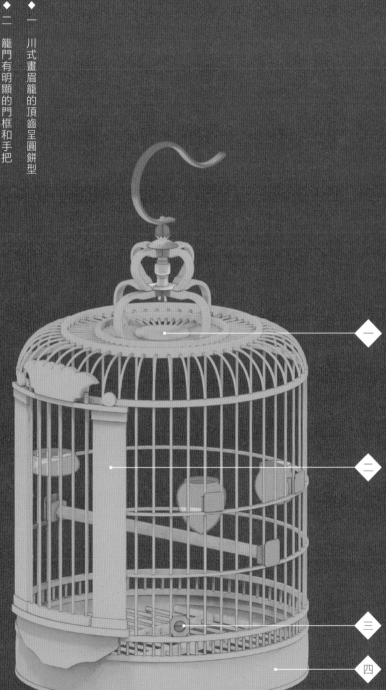

一　川式畫眉籠的頂齒呈圓餅型

二　籠門有明顯的門框和手把

三　通常會配有啄珠讓畫眉鍛鍊

四　一體化的籠底不帶腳圈也不能拆裝

一

二

三

四

● 軸測圖

吱喳

手中一籠雀

學名為 Copsychus saularis

（eBird, 2023）的鵲鴝，在香港被稱為「豬屎渣」或「吱喳」，其他華語地區會叫作「信鳥」或「四喜」等等。吱喳活躍於中國南方和南亞等較暖的地帶，是孟加拉的國鳥。體長約二十一厘米，嘴形粗而直，長度約為頭長的一半左右。兩性羽色相異，雄鳥身體上半部都是黑色的，翅具白斑，下半部前黑後白。但雌鳥則以灰色或褐色替代雄鳥的黑色部分。雄性成鳥從肩部到翼尖帶有一道寬的白色翼帶和白色的外側翼帶尾羽。幼鳥則類似雌鳥，但頭部和背部有鱗片斑。吱喳性格活潑愛動，覓食時常會不時擺尾，不分四季日夜，高興時會在樹枝或大廈外牆上鳴唱，所以在內地有「四喜兒」之稱。也因為這個原因，飼養的人也相對較多。野外的吱喳壽命約在五年上下，而家中飼養的吱喳壽命可高達十年之久。吱喳的鳴聲如樂曲般多變，最常聽到的鳴叫是清晨時的口哨聲，並會模仿其他鳥類的鳴叫。擁有吱喳喉的相思一向特別矜貴，而吱喳也可以充當老師，影響同時飼養的寵物相思，行內稱為「教喉」。因為吱渣在求偶的階段也會和畫眉一樣比併，除了鬥唱，也會比武，所以在內地、香港，以至南洋一帶都會流行「鬥吱喳」。在香港，吱喳與畫眉一樣，也被視為武雀。

廣東
吱喳籠

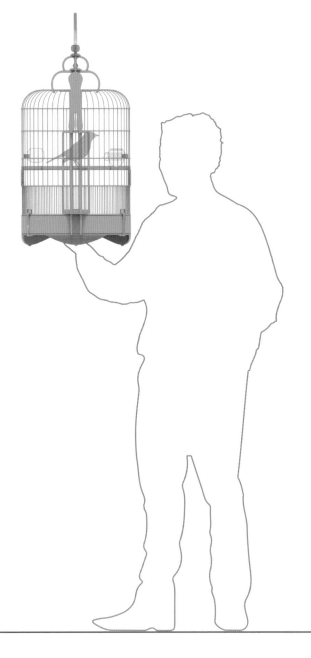

● 正面圖

◆　一　兩枝門籤通常以相連的形態出現

◆　二　正統吱喳籠的籠門不帶門眉

◆　三　吱喳籠沒有「食床」所以一定配備雀杯

◆　四　吱喳籠的籠腳一定比畫眉籠腳矮

◇ 一

◇ 二

◇ 三

◇ 四

● 軸測圖

廣東吱喳籠是畫眉籠的簡化版，「鬥吱喳」的方式比「鬥畫眉」簡

形態和格式都非常類近。籠身也是由單，通常都是「打滾籠」，亦即是在

四道身圈和一條上線組成，上線與下同一個籠內比併，不會在籠門口內安

層身圈之間也是有雙重的籠枝，防止裝打床。吱喳也不會像畫眉一樣需要

草蜢跳走。籠身上也有門框和門籤，食床，籠內只需要安放水和糧的雀

但門頭上不應有門眉的同時，門籤杯，和一隻餵飼蟲類的淺碟便可。籠

也大多數是連成一起的孖籤。但吱喳內的疏底沒有食床，有時就連疏底也

籠的腳會較矮，比例上更像一個普通沒有，只得底板。廣東吱喳籠簡樸實

的波籠。畫眉多在地上對戰，從斜俯用，於東南亞也非常流行，其設計的

視角度看比賽會比較清楚，因此畫眉影響力遠及越南、印尼，以至新加坡

籠會放在地上進行比賽；相反，吱喳等地。隨便在網絡上搜一搜「胡志明

並不是棲地鳥，格鬥時不只是滾地，市鳥籠」這類關鍵字，圖片上見到的

也會不時騰空，所以將籠放到枱上，籠具，基本上全部都是廣式吱喳籠或

從平視的角度看過去，會更為刺激。其變奏。

開雀籠

卷一

手中一籠雀

平頂圓籠的
南北之別

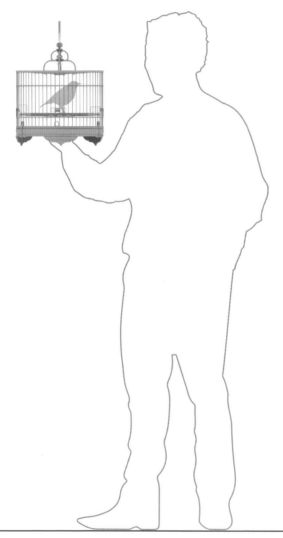

● 正面圖

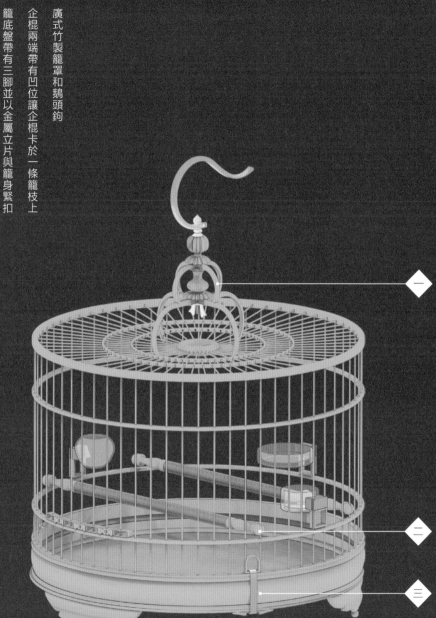

◆　一　　廣式竹製籠罩和鵝頭鉤

◆　二　　企棍兩端帶有凹位讓企棍卡於一條籠枝上

◆　三　　籠底盤帶有三腳並以金屬立片與籠身緊扣

一

二

三

● 軸測圖

● 正面圖

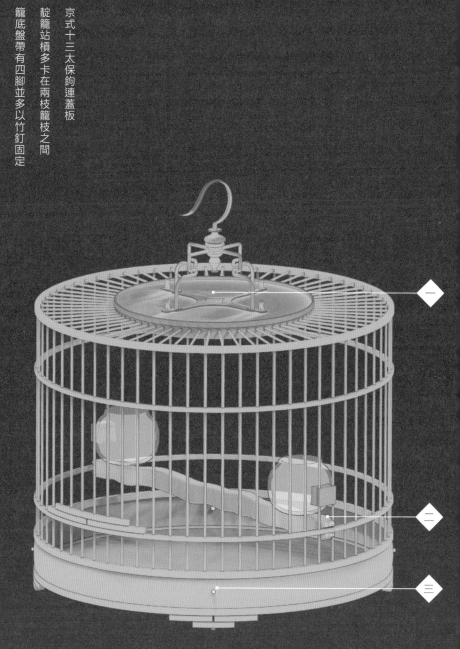

一　京式十三太保鈎連蓋板

二　靛籠站槓多卡在兩枝籠枝之間

三　籠底盤帶有四腳並多以竹釘固定

一

二

三

● 軸測圖

養石燕、相思的有波籠和太子籠，養武雀的有廣式畫眉吱喳

籠，驟眼一看，好像都是有著弧形籠膊的圓形雀籠，但其實廣籠並

不是只有拱頂，也有圓柱形的平頂圓籠。視乎圓柱形的高矮大小與

籠內的配置，平頂圓籠也可養不同的雀鳥。高而窄的圓桶形可以是

相思籠或北方畫眉籠；扁而闊的矮圓盆形就多數是「紅波籠」。紅

波籠並不是紅色的波籠，而是用作養紅波的雀籠。香港所稱的「紅

波」，就是歌鴝屬的紅喉歌鴝（Luscinia calliope）（eBird, 2023）

的廣東別名，是中國四大鳴鳥之一。而歌鴝屬有十多種，最為受

歡迎的是可籠養的歌鴝如紅喉歌鴝和藍喉歌鴝（Luscinia svecica）

（eBird, 2023）。北方通常把牠們叫做點頦或是靛頦，屬於地棲類

的河邊鳥。野外的歌鴝不喜歡叢林，卻棲息於沼澤、濕地的叢林附

近。牠們在北方繁殖，入秋後南下過冬，在香港是一種候鳥，亦是

這個原因，靛頦多被北方人飼養。

北派鳥籠被簡稱為「京籠」，是京津兩地以至河北一帶籠具製

作工藝風格的統稱，當中的靛頦籠也是最具標誌性的京式鳥籠的原

型。因為靛頦的飲食不但有蟲蜢，也包含肉類，以前的民間百姓不

能負擔，只有達官貴人才有本事聘請被稱為「鳥把式」的專人伺候

靚頦。滿人喜鳥，清代的皇族更是對養鳥極為講究，北方流傳一種說法：「匪畫眉，土百靈，為有靚頦，鳥中君子，色藝俱佳。」（玩的玩意兒，2019）當中形容畫眉遛鳥時的搖擺，姿勢帶有匪氣；養百靈鳥的籠則需要有河沙在籠底，影響室內環境的清潔衛生，所以也只有靚頦才是大方美觀的選擇。由此可見，靚頦是代表著上流的文化修養。

京籠設計敦實大氣，籠身大多沒有過於豪華的雕刻和裝飾，卻見一種從容淡定的氣派。直徑八寸（約二十九點五厘米）的平頂圓籠高五寸五（約二十點五厘米），以四十八、五十二、五十六枝為正宗，現代的靚頦籠也有六十四和七十二枝之類。達官貴人的籠具除了使用竹材之外，當然也有用上紅木紫檀、象牙玳瑁等林林總總的稀有物料製作。古法上，靚頦籠也有分紅藍，紅靚頦籠一般會比藍靚頦籠少四枝籠枝，而紅靚頦多數是亮底，即沒有底板的疏底，藍靚頦籠就多有底板。靚頦文化源於北方，京靚頦籠也可謂平頂圓籠的原型，這種貴族符號當然也影響至南粵廣東。所以廣東的紅波或藍波籠，跟靚頦籠在外形上非常相似，門外漢區分不了廣東紅波籠和北派紅靚頦籠。但細看一下，會發現有上、中、下三個部分的分別。

上部的分別顯然易見，北籠的籠鈎一定是以金屬打造，並有頂板和內頂。北籠籠鈎有兩款設計，一種是可以拆開的「三開鈎」，另外一種是一整體的「纏脖鈎」。老北京將籠鈎和蓋板合稱為「鳥籠腦袋」，可見其重要。而廣籠的籠罩大多以竹材製作，並配以金屬籠鈎。廣籠的籠罩腳會被籠枝穿過，同時間讓玉環形的頂齒外露，而不是像北籠籠鈎般，鈎腿從籠枝間通過籠頂再勾起頂圈，並配以蓋板和內頂夾著圓餅形的頂齒。這兩種做法會直接影響籠身部分的處理，試留意門口中央的微細分別：北籠的籠門一定是四或六枝的雙數，這樣門花才可以置中；紅波籠門則為五支籠枝。同時因為廣東比較流行養相思相，籠枝幼，畫眉的則過粗。利用相思籠的籠枝去製作同樣的八寸紅波籠，需要較密的竹枝，導致四枝門口太窄，所以紅波籠門會增加為五枝籠枝的闊度。單數的門口會突顯正前方貫穿頂底的籠枝，形成中軸線連到籠罩。所以，縱使北籠鳥鈎和廣籠籠罩方向上看似一樣，但其實籠身的方向有很大的分別。只要留意籠門的門花，就可以識別到籠枝排列分佈上的分別。

與此同時，北籠的門花樸實，絕大多數由三片彎扁竹條組成，而廣籠的門花會有不同款式的設計。最後就是大圈和籠腳的結構。從廣

籠籠門伸延出來的中軸線，向上貫穿籠罩的前爪，向下直至籠腳下的腳珠。而另外的兩片籠腳就在籠的後半圓的位置，三足鼎立的底盤由三片立片與籠身扣連。相反，北籠以細釘固定上裝和底盤，四片籠腳與門花同樣簡約。兩片在門口的兩邊，另外兩片在相對的後半圓，四點相連形成一個正方形，剛好與籠鉤成交錯的狀態，是一種天圓地方的概念。

淺談廣籠美學

廣東一向是中國對外通商之一身的完美糅合。廣籠外形注重線條的變化，風格獨樹一幟，辨識度也極高。因為籠具大多豐富華麗，外行人對廣籠的印象，永遠都是充滿龍飛鳳舞的雕刻。這類充滿雕刻的雀籠，行內會叫作雕花籠，簡稱為「花籠」。花籠當中也可細分為：全花籠、半花籠和簡花籠三類。

廣東一向是中國對外通商的最重要港口，從海上絲綢之路入口稀有的珍貴物料，在廣東加工後再轉口是理所當然的商務決定，這也造就了廣州雕刻工藝的形成。

廣府雕塑，又稱「廣雕」，是指以廣州為代表的具有嶺南傳統文化特色的雕刻工藝及其製品。由象牙、玉石，以至花梨紫檀。廣雕的塑材包羅萬有，除了製作出不同的工藝擺設，也常常應用到其他生活器物上。南粵廣籠，源於嶺南，以工藝繁複見稱，是集合竹篾工藝、雕刻、陶藝、做漆、金工等多種工藝於

顧名思義，全花籠就是整個雀籠，由頭到腳，以至籠腳都有雕刻，故也被稱為「滿雕籠」。有種以雕刻為傲的雀籠流派，更會在大圈、底板，甚至乎整個籠鉤上都刻滿雕花，這當然是不折不扣的全花籠。另外，是非常常見的半花籠，就是只在籠罩、上下線和籠腳三個地方雕花的雀籠。其中一種最常見的半花籠是籠罩有竹節紋，上下線造迴紋，並在籠腳處雕萬字的波籠。而簡花籠就只會有籠腳雕刻，因為只有籠腳有圖案，所以雀友通常會以籠腳的雕花去辨別雀籠，例

由籠罩、頂圈、身圈、上下線，以至籠腳都有

如線香腳籠、萬字腳籠等，因此很少人會用簡花籠一詞。當然，廣籠中也有完全無雕刻的種類，稱為「光身籠」、「素籠」或「齋籠」。而其實滿工滿雕的花籠雖然「吸眼球」，但很多時一個好的齋籠比起雕龍畫鳳的全花籠，是更有收藏價值的「靚籠」。一個靚籠並不一定是精品，而「舊籠」也不一定是古董。廣籠的審美，可以從扎實、通透和工整的三大原則上去理解。

任何組裝性的器物都要講求扎實。對於雀籠工藝，更是不容有失。因為籠中鳥就算不是獨有的奇珍異獸，也一定是心愛的寵物。籠身只用數十枝籠枝建構而成，所以在每道頂圈和身圈上，讓籠枝穿過的每一個孔，都要像傢具的榫卯一樣，做得恰到好處，但也不能牢不可拔。緊緻細密的連接，加上漆藝的幫助，雀籠就可以扎實不晃。除了為增加籠圈駁口的牢固度外，整個籠上都不會利用膠水固定，特別是籠枝穿過的地方。因為任何竹製的雀籠都不會歷久不衰，籠枝的折斷非常常見，任何一個雀籠工匠都可以輕易更換籠枝。但經過膠水黏合的連接口，會破壞竹枝的纖維，影響籠枝的更換。如果要依賴膠水黏合，才可防止籠身搖晃，那就算是一個精雕細琢的全花籠，都不可能是一個「靚籠」。第二點是通透度，作為雀鳥的載體，雀籠一定要充分展現籠內鳥的美態。所以籠枝的粗幼和枝距、籠圈的分佈，以至籠身上的每個細節，都不應功高蓋主。雀籠應該是一個完美的場景，去襯托出籠中的主角。所以充滿雕花的滿雕籠對通透度的拿捏就更需要考究。雕刻過於繁雜，配件比例浮誇，會令雀籠顯得華而不實。眼光只觸及到雀籠的外表，而忘記了雀籠本身的用途，令雀籠變成一件雕塑，這就是「妹仔大過主人婆」，背

● 罩珠的不同紋理

叛了雀籠工藝本身的意義。最後就是工整度，也是任何工藝師對手工藝品的追求。雀籠結構縱橫交錯，籠枝與籠圈講求整齊有序。特別是有著弧頂的波籠，倘若籠膊高低不齊，就很容易被發現。籠身講求筆挺，籠枝不得歪斜扭曲是基本，每一道籠圈要平直渾圓，依同心圓裝合起來後呈直圓柱體，不會「揸腰大肚」，這才算是一個工整的雀籠。當然，除了雀籠本身的造工，籠身的配置風格對整體美感上也極其重要。就是說，企棍棍頂、立口、果叉螆叉等等。花搭花配、齋搭齋配、舊搭舊配、新搭新配，全都要配合得恰到好處。華麗中不失雅致，繁而不紊，切忌浮誇。一

個光身波籠，立口棍頂大多是幾何圖案，簡潔明亮，精緻而比例恰當。最多是在杯耳上加簡單的紋飾略為點綴，突顯素雅。籠身材質有竹木到牙骨、籠身大圈配合廣雕螺鈿、籠腳棍頂更可造立體雕或鏤空雕；還有雀杯上的廣彩、罩芯用的玉石、立片鈎抽上鑲嵌金銀錯（亦即香港俗稱的「金銀膶」）工藝。廣籠的配搭包羅萬有，要別樹一格的同時，更重要是配搭得宜，才能有「人無我有」的品味，這也就是廣籠好玩之處。

玩家手中一籠雀，每一種細節背後也蘊含了不同的明寓暗示。清華大學聯同北京藝術設計學院的教授編撰的《中國紋樣史》（田自秉、

● 罩芯波片的花樣

手中一籠雀

吳淑生、田青，2003）中指出，早期的花紋多以功能性的基礎出發，其中是為了加固、防滑、開啟和指示四個原因而產生的衍生物。

而在雀籠上不同地方的紋飾，也非常合乎這個功能邏輯，例如獅頭形的立口，就是以加固為由而發展出來的裝飾性部件；籠腳上的線香紋，企踏上讓鳥足抓著的扭繩紋，都是增加摩擦力的防滑花紋；福鼠線條的門花，就是混合了開啟和指示兩種功能於一身的飾樣。另外，開啟的概念不只局限於機動性，開啟新的可視角度也是開啟的其中一環，所以雕通花的棍頂，也是因為此功能而發展出來。當然時至今日，紋樣本身蘊含的符號意義，表

達出一個族群的共同意識，並反映了當地歷史文化，以至是審美價值的一種記錄。中國紋飾歷史悠久，其演變過程經歷了幾何、動物、花草和綜合的時期。香港的雀籠是屬於較近代的手工藝品，除了綜合了以上各種題材，也有反映嶺南的人文風景和時代科技的內容。竹籠上可以出現的紋樣可以由雕花、拉花、拼花、鑲嵌等工序產生，當然也可以燙花或造彩漆，但在香港所見的雀籠中不算流行，而大多數港式的竹藝雀籠，都是以雕花和拉花這兩種工藝為主。當然中式紋樣設計博大精深，在此不能盡錄，也望日後可以加以詳述，以下利用幾個較常見的類型，作為例子供參考。

123

● 線香腳

● 萬字腳

● 回萬字腳

直紋是一種最原始的花紋，是兩個部件相遇時產生的自然條紋，在雀籠這類組裝性強的器物上是一種不可避免的線條，廣籠大圈上下的線，就是非常明顯的例子。名家會盡量隱藏大圈上的駁口，但因為上線部分屬於籠身，本質上與大圈是分離的部分，自然會產生一條直紋；縱使下線是底盤的一部分，為了在視覺上令上下兩部分得到平衡，工藝師會選擇突出下線，加強下線與大圈之間的夾線。這條環繞底盤的水平線就是雀籠上最基本的紋樣。在上線和下線中間開坑中分，看上去像兩條竹圈，這樣已經是一種簡單的紋樣。而當直紋是一粗一幼並列時，行內會稱之為「文武線」。而這條水平線可以向籠腳方向等距複製，這就會形成廣籠上最常見的「線紋」。另外，一個最常見的直線紋，就是在企踏上向兩邊伸展的直紋。這些像羅馬柱上的條紋的主要功能當然是防滑，但在不同檔次的籠身，除了最簡單的直線之外，也不時出現斜紋。例如在環繞企踏或者籠圈的螺旋紋，就會被稱作「扭繩紋」。繩紋常見於古玉器，良渚文化中陰陽相間的繩紋玉鐲是中國最早使用「扭繩紋」的器物，而籠頂齒細件恰巧就像一片帶有絞絲紋的和田玉環。除了頂齒，廣籠上有很多裝飾，都會從玉器上借來紋樣，例如在籠罩上的南瓜紋罩珠，以及寶瓶形罩芯，就與玉石手串的玉珠如出一轍。的確，在華麗的波

● 扭繩紋

● 回紋

籠上，不時會以玉石象牙等名貴材料作配飾。所以，以玉雕的紋樣去雕刻竹製罩芯罩珠，也不足為奇。

當直條紋左右交替作出九十度的轉向，直紋就會改變成為不同連結的曲折線。早在新石器時代馬家窯文化的彩陶上就有各類曲折線紋，及後在商朝的青銅器上發現類似的紋樣就被稱作「雷紋」。雷紋在宋代發展成為橫豎短線反覆折繞，形成方形或圓形的迴環狀花紋，大大豐富了直線的裝飾效果，也就是現在的「回紋」。回紋形狀重複地不間斷迴環往返，被漢族民眾視之為「富貴不斷頭」，經常會在不同的器

具上出現。當然雀籠也不例外，由頂齒頂圈、到身圈梗線，以至腳圈底板，都可以被應用到，甚至乎籠鈎立片上也會看到。而當回紋與卍字相遇，便會變成「萬字不到頭」，或簡稱為「萬字紋」。右旋的「卐」在英語圈被稱作 Swastika，在印度的宗教裡，卐代表著太陽，被視為吉祥之物，在西藏的苯教中有「永恆不變」的意思；而左旋的「卍」，則被《康熙字典》收錄成為一漢字，讀音為「萬」，意為「吉祥萬德之所集」。總而言之，無論是右旋的卐或左旋的卍，都有著吉祥、智慧與慈悲之意。因為萬字紋的符號意義正面，圖像覆

● 朵雲紋

● 走珠紋

蓋平面的靈活性也高，所以常見於器物上，而同期位於中亞的波斯第二王朝，即薩珊王朝（Sasanian Empire），亦有出現了大量以聯珠構建的紋飾。漢代張騫通西域，打通了絲綢之路，並與西域通商，而直到唐代，聯珠紋一度成為器物中的主要美術裝飾。在新疆出土的文物當中，有大量以聯珠紋環繞動物的圖案。半球體會取代圓形出現在立體的器物上，這類立體的聯珠紋會雕刻在雀籠的上下線，以作大圈的陪襯紋飾。

同時，卍字腳亦都是與線香腳並列，為最流行的廣籠腳花之一。

馬家窯文化的幾何紋樣當中，除了直線外，亦有由圓點連扣而成的裝飾。環狀的圓圈形由多個連續排列的小圓組成彩陶上的紋樣，就是英文裡叫 Pearl Roundel 的「聯珠紋」，香港俗稱為「走珠紋」，有說是由古文化的一種太陽崇拜引申而成的紋理。到了三國兩晉時期，聯珠紋更被廣泛使用在當時的青釉陶

萬物寓意

● 半菊紋

除了幾何的紋樣，中式器物當中更不乏具象化的裝飾。梅蘭菊竹、瓜果綿綿、牡丹富貴，都是從自然界的植物上得到啟發的紋樣，大多充滿寓意。雀籠上也有應用到不少由植物變化成的紋樣，其中以竹節紋最為普及。其中一個實用性的原因是因為竹節紋適合放到雀籠上，多在較粗的長條形部件上，如籠罩、上下線，或者拼疊成籠腳，但雕工好的工藝師也會將竹節紋放到較幼的頂圈和身圈上。而竹節紋更是籠鉤、底抽和立片的慣用紋飾。而在罩芯、棍頂等較立體的部分更以具象化的竹樹圖案出現。另外，菊花有九的諧音，在普通話語境裡帶有長久的意思（Osselt, 2011），所以也常被借用到雀籠上。大多數罩芯下的圓片，都是以一片完整的菊花作紋。菊花也會以一半的形態出現在上下線和三片籠腳上，俗稱為「半菊紋」。在梗線和腳圈線出現的半菊

◎ 竹節紋

紋會以上下交替的串連形態呈現，而在籠腳的半菊，就會被放大到整片腳的面積。明代黃鳳池輯有《梅竹蘭菊四譜》，是感物喻志的文化象徵。在四君子中，竹代表清雅澹泊，是為謙謙君子；菊則代表凌霜飄逸，是為世外隱士。

除了植物上的花和莖之外，雀籠上也有以果蒂作為題材的紋飾。上文提過很多雀籠上的紋樣，皆從古玉器上借得，「柿蒂紋」就是其中一種。柿蒂紋線條簡單明快，有四瓣與五瓣兩類。可能因為雀籠的結構特性，四瓣柿蒂紋比較常用於罩芯片或者中空的棍頂上。《西陽雜俎》一書道：「木中根固，柿為最。俗謂之柿盤。」所指的就是大而厚實的柿蒂。花開落後，其花蒂通常也會一同掉落，但只有柿蒂一直護托果實的成長，直到果實成熟後都不分離。因此寓意家族興旺團結，也因為其普通話與「事」諧音，所以也有「事事如意」之意。

● 龜背紋

雀籠上的籠罩呈葫蘆狀，除了配合工藝的需要，也有一定的裝飾作用。葫蘆取其北方諧音為福祿，是流行於清代的裝飾紋樣。因為是草本植物關係，其枝莖蔓延。「蔓」又與「萬」諧音，所以「葫蘆蔓帶」象徵「福祿萬代」，有「子孫萬代」的寓意。葫蘆飾樣通常會出現在罩芯、籠腳和棍頂等較能容納立體雕刻的部分。而另一種與福諧音的動物，大家定不會陌生。「蝠」與「福」同音，有福臨的意思；再加上金錢，就形成「福在眼前」的意思。香港當舖的招牌，其實是以「蝠鼠吊金錢」的輪廓勾劃而成的。這類綜合性的紋飾多數有多重解讀的方法，又因為其複合的具象性，很多時只可用在棍頂上，但又因為故事性不夠，不能用在滿工的全花籠上。「蝠鼠吊金錢」和「葫蘆」都是代表「福祿」，當然也少不了「壽」的意象。上文「葫蘆蔓帶」的構圖中，通常會包含五個葫蘆，代表「五福」，才算完美。「五福」一詞出自《尚書》中《洪範》的第九疇，裡面提到「一日壽、二日富、三日康寧、四日攸好德、五日考終命。」；而漢代桓譚的《新論》則指五福為「壽、富、

貴、安樂、子孫眾多」，有異曲同工之妙。所以五個葫蘆的蔓帶構圖，通常也代表著「福祿壽」。另外，因為龜的壽命長，也會取其健康吉祥之意作紋樣，較為常見在雀籠的，是抽象的「龜背紋」。龜背紋是一種形似龜甲的紋樣，通常是以六邊形為基本單元，連綴而成的連續紋樣，故又稱為「鎖紋」。龜背紋始現於唐朝，而應用甚廣，成為華夏紋樣中一種重要的地紋。多數出現在大圈或板底這類較大面積的平面之上。除了龜甲之外，古代用以繫玉佩官印的綬帶，由於「綬」字與「壽」同音（Osselt, 2011），亦含有長壽吉祥之意。綬帶本身是柔軟的布料物質，在造型上靈活多變、自由飄動的形態，不一定要配合其他紋樣，一樣可以獨立存在。最常見於棍頂和籠腳部分。但當然，因為綬帶具有極強的填充性，很多時會配合象形花紋一同使用，同時也可以利用綬帶統一不同的紋樣。所以雀籠上的花紋裝飾可以從動植物上引申出來，也有從物件產生寓意變成的紋樣。但其實中式的裝飾紋題材不只局限於自然環境中真實存在的萬物，中國歷史最悠久的裝飾紋樣，來自

於幻想的一種神獸，也就是貫通中華各族，穿越時代的文化象徵——龍紋。

由史前的仰韶文化，經歷夏商周、春秋戰國、漢唐後，一直到明清，「龍紋」都是歷久不衰，一直在進化的一種裝飾。一九八七年於河南西水坡遺址出土的「中華第一龍」，是以大量蚌殼拼湊出來的龍紋原形。仰韶時代以單一動物為原形勾劃成龍；但到了龍山時代，龍紋已經被發展出混合了兩種動物特徵的幻想生物；到了夏商時期，龍紋就以鱷或蛇為主體，並加入其他動物的不同特徵；到了漢代，龍紋多為單體，四肢粗壯如陸地的走獸，全身呈「之」字形，背長雙翼。常與白虎、朱雀和玄武並列為四神，代表方位。而在雙龍的紋飾中，開始以纏繞狀出現；到了唐代，龍體變得粗大而頭尾縮小，三爪的蟠龍紋不時配合聯珠紋和朵雲紋，作為圓形器具上的紋樣；到了宋代，龍紋回歸到修長的蛇蟒狀，四肢也更為粗短。宋人羅願在《爾雅翼》內對龍有這樣的形容：「九似者：角似鹿，頭似駝，眼似鬼，項似蛇，腹似蜃，鱗似魚，爪似鷹，掌似虎，

手中一籠雀

耳似牛。」所以到了明代，龍紋已經有了一個特定的形態，並出現了向前凝視的團龍紋。清代的龍紋就奠定了現代人對中國龍的印象：龍頭大且龍身修長，龍頭的比例是身長的八分之一，全身有三道彎曲的變化。「地包天」的龍口張開對著前方的龍珠，也有三爪、四爪和皇族的五爪之分。龍的每一部位各具含義：龍額代表智慧、鹿角代表長壽、虎眼是雄威、牛耳是魁首、鷹爪表示勇猛、獅鼻表示富貴、魚尾巴就代表靈動等等。因為古時有龍生九子的傳說，所以也有九龍的題材。因為龍紋形態多變，所以在雀籠上可以發揮的地方極多。最簡單的可以是一條龍形的主企踏，也可以在底板面利用蟠龍紋。龍紋極多出現在滿雕滿工的太子籠上，講究雕刻的工匠除了把雲龍紋環繞大圈，也會把掛鉤以木材、竹材原隻雕刻為龍形。

人物

故事

◆ 洞簫——韓湘子

◆ 花籃——藍采和

◆ 寶劍——呂洞賓

◆ 葫蘆——鐵拐李

◆ 魚鼓——張果老

◆ 荷花——何仙姑

◆ 玉板——曹國舅

◆ 蒲扇——漢鍾離

● 暗八仙

人類是講故事的動物，由為萬物賦予寓意，至到幻想出各式各樣的神靈幻獸，故事都是幫助人類社會步向共存共榮的產物。隨著人類社會的發展，口述的神話傳說慢慢發展到筆錄的文學作品，而文學類型豐富，有推動宗教發展的神話，也有從歷史衍生的英雄故事，有由宗教啟發的神魔小說，也有描述世情的文藝作品。各式各樣的以人物作為中心的故事，影響著視覺藝術的發展，當中也有不少內容啟發了器物上的紋飾。雀籠作為談助（Conversation Piece），就是一個可以承載故事的載體。之前各類紋樣，大多是帶出物主對將來的一種願景，又或是物主希望帶給旁人的一種氣質暗示。但因為紋樣背後沒有完整

的故事支持，所以未必可以成為一個良好的談助。同樣是作為帶出寓意的裝飾，有神話或是文學背景的紋樣，在可以提升物主的品味的同時，也能吸引認識該題材的對答者參與，形成雙贏的談話環境，令共享著相同意念的雙方可更深層的了解彼此。雀籠紋飾中，也有部分取材自家傳戶曉的故事，並以角色及器物形態，在紋樣中表達出文本中的場景或意象。

常見於香港廣籠上的故事題材有八仙、三國和西遊。其中八仙是由道教仙人演變而成，廣泛流傳於民間的神話。最早以八仙為題材，亦保留至今的藝術品，是現存於山西永樂宮的元朝壁畫《八仙過海圖》，這個全

男班組合始於元代馬致遠的雜劇《呂洞賓三醉岳陽樓》。劇裡的角色包括：李鐵拐（鐵拐李）、鍾離權（漢鍾離）、呂洞賓、張果老、曹國舅、韓湘子、藍采和與徐神翁八人。到了元代岳伯川的《呂洞賓度鐵拐李岳》中，徐神翁被改為張四郎。直至明代時，通俗小說作家吳元泰為了令八仙故事更富生活色彩，在《東遊記》中加入廣東女角何仙姑代替張四郎，八仙也從此定型（香港歷史博物館民俗組，2009）。明代王世貞《題八仙像後》這樣形容八仙：「以是八公者，老則張，少則藍、韓，將則鍾離，書生則呂，貴則曹，病則李，婦女則何，為各據一端以作滑稽觀耶。」可見故事中的角色涵蓋了社會上不同階層、

不同年齡，以至不同性別的人物，每一個受眾都可從角色上找到自己的鏡像，情形就好像現今的偶像組合，大受民眾歡迎。當中的不同情節，例如八仙下凡、八仙拜壽和八仙過海等，都可以以雕刻的方式分別出現在花籠的三隻籠腳上。更有趣的是，八仙故事就像現代的冒險題材漫畫，每個人物手中都有自己的道具，能加強角色的客觀性。其中包括「漢鍾離葵扇」、「呂洞賓寶劍」、「張果老魚鼓」、「曹國舅玉板」、「鐵拐李葫蘆」、「韓湘子洞簫」、「藍采和花籃」和「何仙姑荷花」。這八件器物可以獨立於人物並構成「暗八仙」紋飾，多會以四個一組，以雕刻形式出現在雀籠的棍頂上。元末明初羅貫中所寫的長篇小說

手中一籠雀

《三國演義》也是雀籠紋樣的重要題材，而與「劉關張」有關的情節，大多歌頌英勇和仁義，極為受到男性雀鳥愛好者的青睞。當中又以「桃園三結義」、「千里走單騎」和「三英戰呂布」最為受歡迎。多見於籠腳和門花的雕刻上，是雀籠紋飾的理想題材。

「劉關張」三個角色也可獨立成為花籠上紋飾的重要元素。有《東遊記》的八仙，當然不少得明代吳承恩所撰寫的長篇神魔小說《西遊記》內，到西天取經的「四師徒」。其中有關美猴王孫悟空的情節更膾炙人口，例如「大聖大鬧蟠桃宴」、「大鬧天宮」、「五行山下定心猿」、「龍王三太子」、「三打白骨精」、「真假美猴王」、「智

是構思紋飾的大好素材。這些不同的片段，經常會以不同形式的雕刻出現在雀籠上。雕功了得的師傅，甚至乎會把所有情節放到滿工太子籠的每一個地方，由籠罩一直到腳珠，務求把所有可雕的地方，都雕滿紋飾。

故事中的角色也多被雕刻成單體的掛飾，靈活地配搭在籠枝之間，令籠上的裝潢更上一層樓。當然，這種滿雕的功夫也未必是每個人都懂得欣賞，比較喜歡簡約設計的現代雀友，就可能會選擇光身籠配簡單的幾何紋樣。總而言之，廣籠的風格變化多端，配置應有盡有，可雕也可不雕，這就是廣籠歷久不衰的主要原因。

鬥羅剎女」、「大戰牛魔王」等等，也

名家雲集香港

廣籠工匠源自廣州和清遠。戰

後百廢待興與百業待舉，資源匱乏的

環境，連溫飽也艱難，養雀弄鳥只

是流傳於非富則貴的上流社會中。

後來內地發起「破四舊」行動，

雀籠就是其中的「紈絝子弟玩物」。

當時紅衛兵嚴令提籠者必須將籠中

鳥放回野外，同時令其把自己的鳥

籠踩爛。不養鳥的人卻不明白，放

出去的寵物鳥不但不能得到自由，

很多還會餓死，甚至成為其他動物

的食物（王敬明，2017）。戰後的

二十年間，內地的造籠匠有很多也

移居到香港，雀籠文化從此落地生

根，技法代代相傳。二十世紀下半

葉，更是名家輩出，廣籠在香港發

揚光大，影響遠及台灣、東南亞，

以至美國等地。

「牛若史湘雲蝦似林黛玉，

前者雕工妙後者巧輕巧。」

「康籠清秀明籠精細見稱，

楊籠扎實帶籠作風粗豪。」

「謝湘刻花巧手栩栩如生，

線香腳幼竹亦可雕通花。」

一九七九年九月九日的一份香

港《晶報》內（雀林珍品七大名

籠，19790909），有題為「雀林

珍品七大名籠」的專欄，文章用以

上的三大標題道出七位名家的造

籠特色。《晶報》的內容雖然不是

學術文章，但已經是現在唯一可以

找到、對香港廣籠研究作出貢獻的

138

手中一籠雀

資料。各大名家的雀籠都是極為罕有之物，令搜尋及研究工作極為困難。為了盡量理解名家雀籠在款式上的大小不同，研究團隊向各路前輩問教的同時，也嘗試以現代設計的角度，逆向理解雀籠名家在工藝上對每一個細節的選擇和要求。在此重申，雀籠不是全工業的產品，所以工藝品不可能每一個都是一模一樣。另外，戰後的香港與內地的經濟狀態大相逕庭，每一個工匠也因此走上不同的路：有的是典型工藝個體戶，初期向其他前輩學習，後期慢慢擁有自己的風格，循著進階式的節奏改變；有些會確立一套量產的製作模式，在營運和製作上有自己的套路；另外一種更像藝術家，大膽創新，在整個工藝生涯中不斷挑戰自我，成品的形態無奇不有。但可以肯定的是，每一位粵港澳名家都是工藝了得，而且各有所長，重點不是風格，而是對待雀籠工藝的態度。《晶報》中提及的七位名家活躍於上世紀中至千禧年頭，發揮了承先啟後的作用，而同期與雀籠有關的工藝，如造籠、雕刻，以至漆藝均百花齊放，奠定了香港作為粵港澳手工雀籠藝術中心的黃金時代。

牛款

粵港澳的名宿當中，阿牛在戰前的廣州已經成名，並於戰後到港。而文章在一九七九年刊登時，提到一九七三年售出的一個帶有螺鈿工藝的「牛籠」，當年價格高達港幣五萬多元。要知道七十年代初，大坑區的住宅是一百五十元/尺（鄭寶鴻，2016），換句話講，一個七百平方尺的單位售價只是十萬元，而當時的這個牛籠竟可與半家人的容身之所分庭抗禮！可想而知，牛籠就是廣籠中的典範。雖說一九七九年時，阿牛已經退休了二十多年，但也有老師傅指出在七十年代時，已活到八十高齡的阿牛還在造籠。所以他在香港的活躍期，大概是戰後的二、三十年左右（1945-1970s）。

文章以金陵十二釵之一的史湘雲去形容牛籠。《紅樓夢》的第四十九回裡，對史湘雲有這樣的描述：「腰裡緊束著一條蝴蝶結子長穗五色宮絛，腳下也穿著鹿皮小靴：越顯得蜂腰猿背，

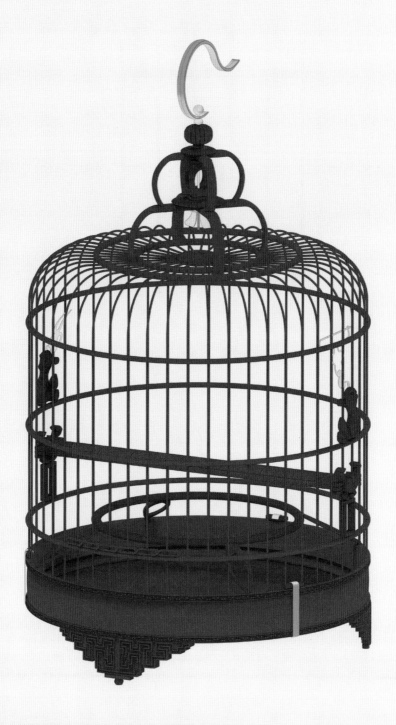

● 牛蛙蜢叉

鶴勢螂形。」其中的「蜂腰猿背，鶴勢螂形」的意思是指細腰窄背，體態輕盈。另外，與「黛玉葬花」和「寶釵撲蝶」並列為紅樓夢最唯美情節的「憨湘雲醉眠芍藥裀」描寫她酒醉臥睡於芍藥花叢石板凳之上，充分表現出史湘雲不但容態秀麗而且爽朗率真。

由此可見，牛籠工整輕巧籠膊線條柔和，形態大方比例好。清末民初的北方和川式，籠門都以四枝居多，鳥籠工藝從北方南傳，也有可能被當時的北派京籠影響。既然養鳥是奢侈的嗜好，雀籠當然要有保障，四枝雀籠門窄，可以增加雀籠的安全度，不致令雀鳥從門口受驚走失。也因為門口的枝數，籠罩的安裝方法也跟現代流行的不同。阿牛也創造了一系列的獨家

● 牛蟹棍頂多數卡在兩籠枝之間

配置，其中以「牛蟹」、「牛蛙」、「牛眼」和「牛罩」最令人津津樂道。牛蟹和牛蛙兩種都是安裝在籠身的兩端，令企踏可以卡在籠踏的兩端，牛蟹通常出現在主企踏的配件，牛蟹雕工細緻，所以會配搭簡單的棍頂。而牛蛙多是以果蟲叉的主體部分出現，當然兩者都可以成為獨立的配飾。而牛眼就是籠底羅漢圈支撐腳的形狀，四片支撐腳中空，並呈欖核形，再配以葫蘆形的牛罩，就是一個典型的「牛款」。

蝦款

手工藝文化，由材料主導，取材自大地，所以工匠們多來自同一條村。有人說，阿牛姓李，而廣籠名宿當中，聽說也有另外兩位李姓的大師。前文中用「蝦似林黛玉」來形容「蝦籠」，而《紅樓夢》中對林黛玉有這樣的描寫：「兩彎似蹙非蹙柳煙眉，一雙似喜非喜含情目。態生兩靨之愁，嬌襲一身之病。淚光點點，嬌喘微微。閑靜似嬌花照水，行動如弱柳扶風。心較比干多一竅，病如西子勝三分。」黛玉的神秘感、病態美和具夢幻的氣質盡顯無遺。雀籠中的行籠是隨身攜帶的炫耀之物，所以用人體工學原則分析，可以更容易理解阿蝦創作雀籠時的出發點。首先雀籠在比例上需要跟物主匹配，聽說阿蝦身形矮小，如果籠身太高，就會令提籠者顯得更矮。所以上裝會比當時的原裝籠更矮，除此之外，整個雀籠都要輕巧，所以用材纖細之餘，底盤也要配合，大圈扁而籠腳也需短而簡約，才可以令籠在

● 在頂圈和身圈開洞稱為「開窗」

手中輕如無物。阿蝦自創的矮裝波籠，簡約

而輕巧，後人把這種比例尊稱為「蝦裝」；亦

因為像荸薺一樣扁圓，所以也被稱為「馬蹄

籠」。阿蝦早逝，卒於香港，所以蝦裝雖多，

但真正的蝦籠卻是如鳳毛麟角一般的矜貴，也

正好加添蝦籠的神秘美。

阿蝦有一弟叫阿明，同是雀籠名匠，而他

卻以截然不同的方法造籠。相比於蝦籠，「明

籠」大路且扎實，以精雕萬字腳吱喳籠和波籠

見稱。雀籠工藝繁複，由製籠到漆藝，工序多

不勝數，如果要一手包辦，最快也要一個月的

時間。如果要提高手工藝品的產量，一定要依

循合作的模式分工。筆者於二〇一九年到日

本輪島考察「輪島塗」漆藝手工文化時，發覺

當地以鄉村工房形式營運：由原材處理、開木

成器，到造漆上色，每一個工序都被細分給不

同的獨立工房製作。現在於貴州的丹寨縣，也

有「民族工藝鳥籠廠」的雀籠生產方法。全村

有多達二百五十人從事鳥籠加工，一年生產的

鳥籠可以高達八萬多個，換算下來，每人每月

可以做到二十個以上。由此可見，分工生產手

工藝品的方法，在提高產量方面有絕對優勢。

所以不論是在六十年代的「三自一包」，或是

七十年代末的「包產到戶」時代，都是最合邏

輯的脫貧做法。所以趨向量產化的明籠較普

及，但款式相對不多。雖說明籠花樣簡潔，但

在上世紀末，香港有一鳥行太子「肥仔強」曾

到廣州向阿明拜師學藝。而肥仔強雕刻功夫了

得，可在籠圈上「開窗」，就是均等地圍繞籠

圈雕洞，為「明款」加添玩味。

康款

五十年代移民潮締造了香港經濟的黃金時代，南下的資金和人才使六十年代的製造及出口業興旺，令香港的富裕人口上升，對高級品的需求自然增加，造就了雀籠工藝的發展，也孕育了雀籠界的一代宗師。晶報以《紅樓夢》裡的三個角色比喻了風靡七十年代香港的三大廣籠：「如果牛籠是史湘雲，蝦籠是林黛玉，則康籠是薛寶釵。」當中的「康籠」就是大師卓康所造之雀籠。三十多歲的阿康已經是製籠大師，一九七九年時的康籠，售價已達五千元。在香港文化博物館的館藏裡，有一個由林援森博士及家人捐贈，於一九八一年製作的康籠（香港文化博物館，2014）。下頁圖中的兩個均為五枝門枝的波籠，四葉柿蒂紋的穿芯頂被竹枝完全通過，但杏仁形的立口，卻置於籠枝末端梗線之上，不像一般的立口獅頭般卡在兩竹之間。可見卓康師傅功夫了得，設計也充滿現代感。《紅樓夢》以「唇不點

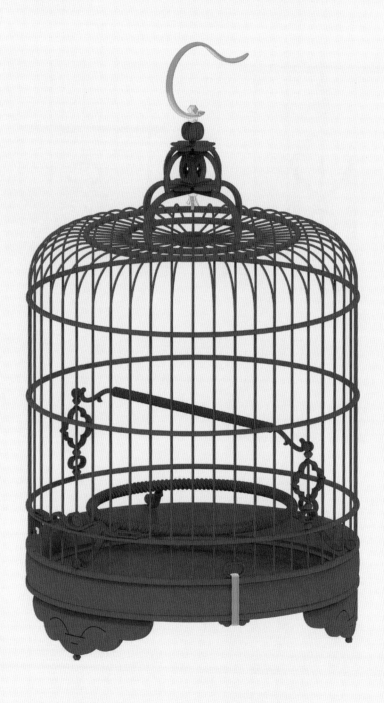

● 被籠枝穿過的「穿心頂」

● 不被籠枝穿過的立口

而紅，眉不畫而翠，臉若銀盆，眼如水杏。」形容薛寶釵；《晶報》文中也藉此帶出康籠的清秀雅致。兩個康籠都有著蝦公腳籠罩，特色竹節罩芯，以及三腳羅漢圈等，都是卓康師傅的得意之作，但這都只是康籠的其中一類。卓康大膽創新，在雀籠工藝上不斷挑戰自我，他在工藝生涯裡所造的雀籠款式繁多。筆者有幸見過幾個六、七十年代的康籠，形態各異，有方也有非圓，有光身籠也有全花籠。卓康大膽創新，而他的思維緊貼當代的設計師和藝術家，亦不時與不同的雕刻家合作。雀籠工藝除了造籠的技術，也非常講究漆藝，而卓康就是其中少數能夠充分掌握製籠和造漆的高手，除了利用生漆之外，他也是少數會用傳統蟲膠漆（Shellac），即是香港所謂「土刜」的工藝。其造漆功夫堪稱一絕，前無古人也後無來者，是香港雀籠工藝中的一代宗師，對後來的香港雀籠工匠，如黃坤、陳康、楊善、陳樂

◉ 牛款的羅漢圈帶有被稱為「牛眼」的四腳　　　◉ 卓康開創了三腳羅漢圈的先河

財等影響極為深遠。

《晶報》上稱「阿康姓卓，是阿牛的入室弟子」，但其實在八十年代之前，拜師學藝不是信口開河的簡單事。以前的師徒關係猶如父子，徒弟需照顧師傅的起居飲食，師傅也要給學徒生活津貼。但雀籠工藝當年不算是一種備受尊重的細活，「一般雀籠名師」，都只知埋頭苦幹，不顧揚名」，所以都不像其他工藝般有完整的師徒制度，反而更像現代實習生的狀態。年資較淺的雀籠技師會到出名的工匠處幫手，例如阿帶就是其中一個時常出入於卓康工房的雀籠工藝師。

帶款

阿帶原名陳帶（鄭靜珊，2008），又名水帶，是與阿康同期的工藝師，一九七九年的「帶籠時值一千五百至二千五百元之間」，其中的畫眉籠，像「西關大漢」般粗豪結實，打床精緻妥貼，受一眾武雀玩家的追捧。阿帶造籠用心，出道初期有阿牛的影子，之後慢慢形成自己的風格。其中的花蕾形立口、石榴花形棍頂和獨特的星月頂，都常見於「帶籠」上。

另外，在《歲月餘暉——再會老行業》（梁廣福，2014）裡略有記載的雀籠工藝師楊善，也自稱是卓康的徒弟，相信都是有於卓康處幫手的技師。出身木匠的阿楊有「鬥木楊」之稱，當時的鬥木楊貌似已過古稀之年，但依然能拿起大型的手壓鑽，可見楊善年輕時對工藝的熟練。

他以多產和扎實著稱，所以「楊籠」以光身或半花籠居多，完全體現了香港經濟起飛年代「快、靚、正」的製作態度。而在生活節奏較慢的澳門，時間與土地成本也比香港低，所以當地的雀籠工藝家可以精雕細琢，慢工出細貨。澳門名師謝湘就是以栩栩如生的雕刻聞名，他能把細似線香腳的竹圈刻成通花，花草人物造型生動且富立體感。香港文化博物館所收藏的「湘籠」，就是一個籠身由八仙雕刻人物掛飾圍繞，三片籠腳以「八仙下凡」、「八仙拜壽」和「八仙過海」作主題的滿工太子籠。

● 星月棍頂

● 石榴花棍頂

● 星月立口

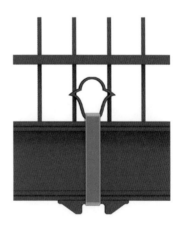

● 石榴花立口

卷一

手中一籠雀

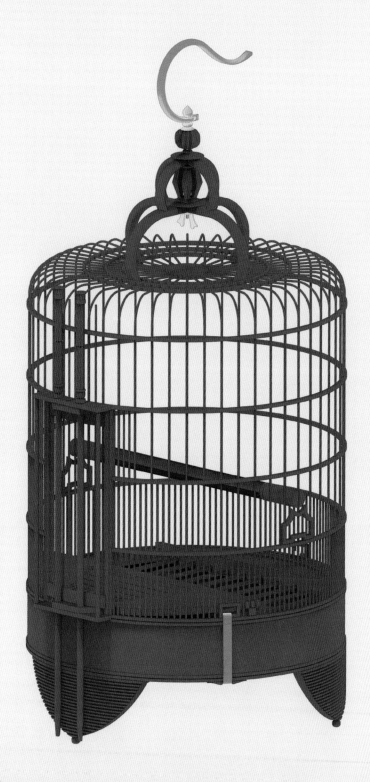

財款

之前提過，雀籠工藝不止於造籠，漆籠也是其中重要的一環。人稱財仔、財哥或財叔的陳樂財師父，十三歲因家庭關係入行，十六歲時因緣際會成為卓康的徒弟，並選擇秉承他師父的漆籠絕活。有著六十多年雀籠工藝經驗的財叔，在雀仔街開業至今，見證了雀籠工藝的起落，也成為現今香港碩果僅存的雀籠工匠，本書內的手工雀籠製作方法和資料，就是由陳樂財師父指導和提供。香港能成為廣籠發展的重要基石，有賴前人的努力。千禧年的禽流感，還有數碼娛樂的普及，令雀籠工藝慢慢淹沒在現代速食文化洪流之中。作為這一代的香港文化承繼者，我們有責任不讓這輝煌的一頁在歷史中消逝。

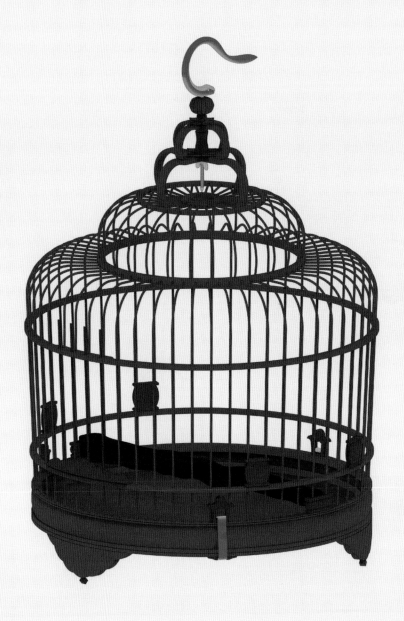

◆ 康

◆ 牛

◆ 康 — 竹節

◆ 帶

◆ 楊 — 四面樽

◆ 楊 — 六面樽

● 樽

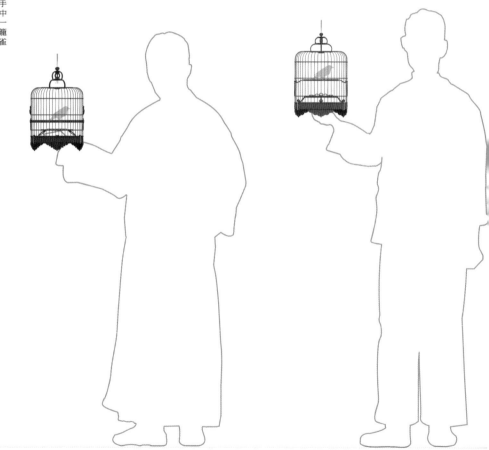

卷一

手中一籠雀

歷代廣籠的大小比較與身形比例

雀仔街的歷史軌跡

在香港，「仔」字在不同語境裡，有著微細的分別。例如，我們稱呼年紀比自己小的男性時，會在他們的姓名後加上一個「仔」字來增添親切感。而雄性鳥類一般有著較雌性鮮艷的羽毛和獨特的鳴叫聲，所以籠中鳥大多都以雄鳥為主。

因此，「雀仔街」不單只描述了當時店舖所售賣的鳥種，更為店街增加了一種親和力。縱觀歷史，「雀仔街」這稱號並不僅是指五十至九十年代位於旺角的康樂街。自開埠以來，中上環是華人最早聚居的主要地方，當時的華人大多來自廣東一帶，食在廣東，生活上當然也不少得飲茶文化，一盅兩件之餘，也必伴隨著玩雀的雅興。所以

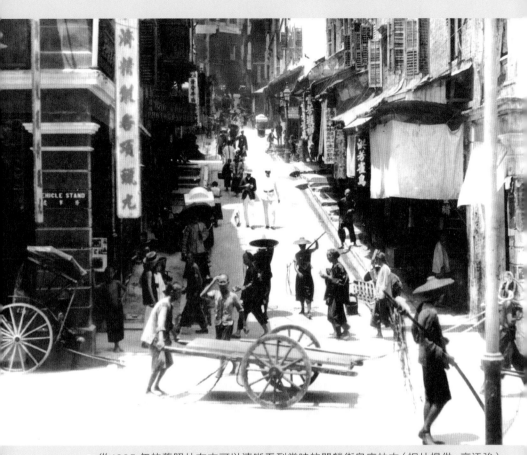

從 1895 年的舊照片右方可以清晰看到當時的閣麟街鳥店林立（相片提供：高添強）

早在上世紀初，中環閣麟街已經是香港第一代的雀仔街。在當時的照片中，可以看到如洪芳雀鳥、恆芳雀鳥、濟芳雀鳥、雲芳雀鳥等不同的鳥雀檔。已故香港歷史風俗掌故專家吳昊教授指出，閣麟街的檔販是先賣蟲蛺，然後雀鳥，最後才發展至雀籠及配件。直到一九三〇年代中期，雀仔街慢慢西遷，最初是在得雲大茶樓附近，逐漸發展到西營盤賽馬會分科診所周邊，鳥販在弓形的堤道斜路上擺賣，成為第二代的「雀仔街」。堤道中間平坦、頭尾均為斜路，狀似中式拱橋，所以亦會被稱為「雀仔橋」。第二次世界大戰時期，閣麟街被日軍炸毀，雀仔橋一帶也改為售賣故衣等

生活必需品，香港島的兩代雀仔街
也從此消失。二戰結束後，百廢
待興。一九四九年，中華人民共和
國成立，數以十萬計的移民湧入香
港，其中不乏知識型的人才，這樣
便造就了本港工業起飛。九龍半島
相對便宜的物價吸引實業家在此設
廠，而飲食業亦隨之興旺。當年在
旺角，廣式茶樓林立，其中在上海
街的奇香茶樓、雲來大茶室、一定
好茶樓和鎮江茶樓等等，更裝有配
置懸籠掛鳥的設施，讓雀友可以
一邊飲茶一邊玩雀。近水樓台，逐
漸吸引小販在上海街的茶樓附近兜
售蟲蟗。其後，奇香茶樓拆卸，小
販集中地便轉移到位置稍微偏僻的

康樂街。初期只有數間寮仔式的排
檔，之後慢慢吸引到更多販賣雀鳥
及鳥籠的店舖開業，第三代雀仔街
就此成形。直至一九九○年代初，
為配合市區重建，當時的土地發展
公司（即是市區重建局的前身），
發表了「亞皆老街／上海街重建計
劃」。項目將「旺角六街」重建成
為現在的朗豪坊，而當中的清拆部
分也包括售賣雀鳥的康樂街。因為
「雀仔街」當時已經成為香港不可或
缺的旅遊特色，於是土地發展公司
在園圃街另建雀鳥花園，讓鳥販得
以在園圃街繼續經營，而雀鳥花園
也成為了第四代的雀仔街（陳國娟、
麥世亮，1996）。

● 位於旺角康樂街的雀仔街於 1996 年被拆遷（相片提供：高添強）

園圃街雀鳥花園

花香南門

桂花香路

◆ 八號—林記

◆ 一號—民記

衛生間

園圃街入口

公園辦公室

自動售賣機

太子道入口

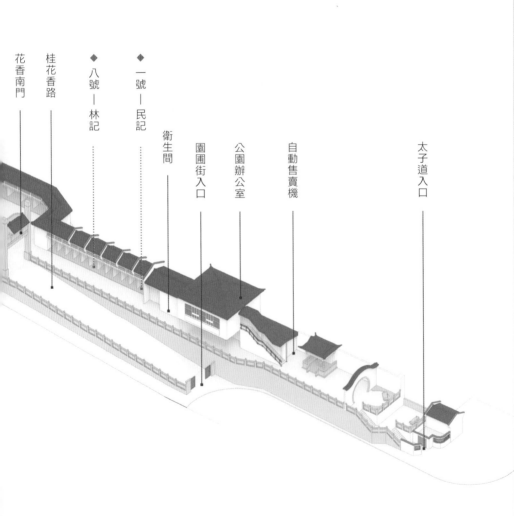

二十五號 ── 鄧泉記
二十七號 ── 祥記
三十一號 ── 亮記
球場側通道
馬賽克休息區

界限街入口
七十號 ── 光采
六十八號 ── 連興
北門廣場

六十三號 ── 英姑
四方牌樓
五十九號 ── 財記
四十一號 ── 傑記

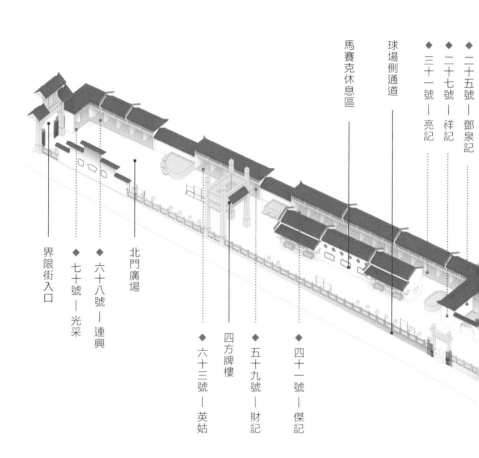

◉ 園圃街雀鳥花園的等距視圖

由土地發展公司當年耗資二千九百萬元興建於九龍太子的園圃街雀鳥花園，於一九九七年十二月正式啟用。園圃街雀鳥花園佔地約三千平方米，由東北向西南方向呈長條形伸延，北連界限街、東臨東鐵綫鐵路、南接太子道，西面有花墟和旺角大球場。園內有七十間不同大小的店舖，當中多售賣雀鳥、鳥糧、蟲蟊、籠具和相關服務等。從旺角東站一出，經過商場向花墟方向走，就會到達雀鳥花園的南門。南門分別有兩個入口，鄰近基堤道的入口較小，並連接一趟樓梯，直接通往前院和主樓，衛生間設於主樓下層，而上層是康文處的辦公室。前院有小亭供雀友休憩與掛鳥，時常可見三五知己、慢活細賞文鳥的動靜，是比較靜態的活動區。離開主樓，沿著小巷直走，就會經過雀鳥花園的店舖。店舖像廣東竹筒屋般排列，是以山牆分隔連成一線的排屋。在小路上向左方眺望，便會見到南門的另一

入口，是大部分遊人進園的途徑，也是唯一的車輛通道。寬闊的斜路兩旁種滿桂花，周末或假日的早上，會有大量雀友，帶著載著相思、石燕的小雀籠到此遛鳥，鳥語花香，好不熱鬧。通過刻有「花香」二字的牌坊後，就會到達一長形空地，由南門一直伸延到北門，這是花園內的主要通道，也是提供形式各異雀鳥的雀友互動的地方。一直沿著通道直走，就會到達位於界限街的北門，北門亦有一牌坊，上刻「鳥語」二字，與南門牌坊遙相呼應。鄰近北門的鳥販，會把一籠一籠新到的小鳥，放到北門旁的空地去「曬太陽」，百鳥齊鳴於牌樓下，就更有意思。不論從南門或是北門進入花園，都可以看到四方牌樓屹立於大道的中央處，兩面分別有「春燕」、「秋雁」來表示人來人往、春去秋來的意境。牌樓被休憩空間環繞，四周也有不同的掛鳥設備，例如大道兩旁的高低杆，或是從屋簷垂下的吊杆，都是讓雀友懸

籠掛鳥，促膝長談的地方。店舖採用綠瓦頂的中式建築設計，一號舖頭位於花園最南端，其餘舖頭依次向北順序排列，沿著鐵路南北伸延。店舖面積由十至三十平方米不等，樓底高三米，可以加建閣樓。部分店面也有自來水，令售賣活口的鳥販可以在舖內清潔鳥具。空間小的舖面，大部分放滿大籠小籠的雀鳥或與雀鳥有關的商品。特別是從康樂街搬往園圃街的店主，需要配合新環境，盡量利用公共空間，調整出一套新的在地營運模式，慢慢為平凡的公園建築，注入活力和生氣。後街的狹窄，令花園的大街相對寬廣，形成鮮明的對比。

雀鳥是與日照和季節互動緊密的動物，所謂「早起的鳥兒有蟲吃」，這句英文諺語正好形容雀鳥早出活動的習性。換句話說，雀鳥在早上最為活躍，百鳥爭鳴不亦樂乎；到了傍晚，百鳥歸巢時，又是鳥鳴啁啾的時段。雀鳥作息按時，也就是這個原因，雀鳥成為清代八旗子弟軟性教育的必備品；時移世易，如今養雀也成為退休人士的一種寄託。正因如此，大多飼養文雀和武雀的雀友，會在一大清早或是下午三點後遛鳥，而早上也是選鳥的最佳時間。

各位可在不同的時段到雀鳥花園的公共空間走走，所遇到的養雀興趣群組都不大一樣。相思、石燕小組；紅波、藍波小組，而鸚鵡群組又有他們聚在一起的中午時段，間中也會有飼養畫眉、吱喳的雀友到花園購物。由早到晚，雀仔街都充滿著不同的人文風景。

走進雀仔街

雀仔街是一個江湖，五湖四海各路人馬，只要是愛雀之人，都會聚集在這一條街上。社會上不同背景的人士，不論貧富，都只會以花名互相稱呼，名字生動活潑，有無牙亨、吳老頂、電話張、痘皮余、師傅黃等，大家從不直呼對方的全名。這裡就像周星馳電影《功夫》中的世界，高手在民間。例如煙不離手的元祖級鳥販英姑、香港雀籠工藝傳承人財叔、精通雀鳥擒拿術的貓哥等，每一個都身懷絕技。這可算是吳昊所提及的一種「後街文化」。後街文化（Backstreet Culture）是指一些次文化的社群和活動，通常存在於城市中或偏僻或荒廢的邊緣地帶，與城市核心或商業區域中興起的文化形成相對或補充的狀態。

這些社群和活動通常關於興趣，例如音樂、藝術、時尚、飲食、運動、表演藝術等領域，且常常包含反主流（Counter-culture）的元素，而這些文化也常常被認為是年輕人的文化。例如起源於美國的貧民區和黑人社區，嘻哈文化就是後街文化的代表之一。

這些文化通常不受主流所控制，並且通過自己的方式

170

來表達價值觀和身份認同。

城市中充斥著格式化的連鎖店，使城市的風貌趨向同化，失去原有的多樣性和獨特性，這也讓後街顯得「更文化」。

新的園圃街雀鳥花園以公園形式設計，環境十分寬敞。縱使公園的設計較為傳統，但懂得靈活「執生」的鳥販，也慢慢將格式化的建築變得有「在地」的特色。大大小小的帳篷從小店上的屋簷位置伸延出去，層層疊疊的覆蓋在窄巷之上；又因為店面面積極小，檔主也會把一籠一籠的雀鳥放到店前位置，亂中有序的雀籠令窄巷充滿活力，熱鬧活潑的商業活動與在地文化的有趣風味相遇，營造出令人難忘的氛圍：早上鬧鬧哄哄的南門廣場、周末熙來攘往的桂花香路、吱吱咋咋的後街小巷、充滿蟲蜢氣味的轉彎暗角，又或是不同群組分享心得的馬賽克休憩區，都是充滿電影感的香港文化生活寫照。

北門鳥語

● 用於「押音」的北方百靈籠

在界限街鐵路橋底下「九龍皇帝」墨寶的對面，就是雀鳥公園的北門。經過門樓的左邊，正是雀鳥花園內七十號舖「光采」。店中時常有一個懶洋洋的身影，半坐臥的依傍著辦公椅，雙腿墊在木凳上，他就是人稱「肥仔光」的光哥。在店舖外，掛著不同長度的廣式伸縮籠，這是廣東人養百靈的特種雀籠。原來光哥特別喜愛養地棲鳥，特別是百靈（Alauda arvensis）、阿蘭（Alauda gulgula）或山麻（Melanocorypha mongolica）等。有「京城第一玩家」之稱的王世襄先生，在其著作《京華憶往》（王世襄，2009）中，談及養百靈鳥的南北大不同。北派講求「押音」，將「淨口百靈」養在尺寸不大的京式平頂圓

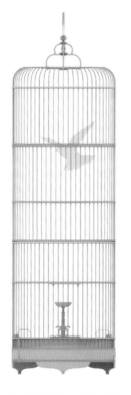 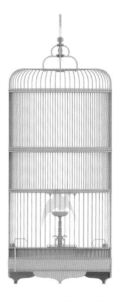

全開狀態的廣東百靈籠　　　廣東百靈籠收納狀態

籠裡，訓練百靈模仿「麻雀噪林、喜鵲迎春、家燕細語、母雞抱窩、學貓叫、學狗叫、學黃雀叫、小車軸響、雄鷹威鳴、蟈蟈叫、油葫蘆叫、小哨鈴聲、吱吱紅叫」等十三種鳴叫方式，每種均有嚴格要求，必須按順序唱出，北京人稱之為「十三套」。然而百靈屬的鳥類一般都可以垂直飛升，所以南派的高籠中設有高台（廣籠稱為「山」），讓百靈可以從籠底一躍而上，鼓翅鳴唱，並盤繞籠飛鳴，適性任情，自由自在。因此，廣東百靈籠「高可等身」，為百靈屬的鳥類提供足夠的籠內活動空間。以前的大戶人家，會叫傭人「槓穿籠鉤，肩抬行走」，可見南北養百靈的不同心態。

「光采」店內播放著八、九十年代

的廣東歌，飾櫃內擺滿雀籠和雀杯，也有小部分雀杯像糖果一般放在大圓玻璃缸中，款式琳琅滿目。在舊街買賣古玩的光哥，對陶瓷有所了解，會常為顧客介紹賣雀杯的故事：粉彩杯上每一種顏色的溫度需求、雀食的形狀和用法，以至有關雀鳥用品的古玩價值，光哥都有獨特的見解。

舖頭中最吸人眼球的，是條理分明地陳列在飾櫃內的十多個名家雀籠，顧客皆可隨意欣賞。其中有鬥木楊的萬字腳雀籠、廣州賴鏡彬的雀籠，也有余富以《西遊記》為題材雕刻的雀籠。光哥對雀籠特別有興趣，也有不少行內的好友，其中一位就是當年從家鄉清遠移居到香港的雀籠工匠陳植。兩人以前經常一起到清遠的雀籠村旅遊。九十年代要到陳植的鄉下，需要先坐直通車到廣州，再乘公交到清遠城，然後再輾轉到達工藝村。從光哥的舊相片中，可以看到他在清遠的文玩商業街上的中式瓦頂小屋中留影，那個地方好像跟雀鳥花園的環境有點相似。由於雀籠的工藝繁複，通常都是由一條村包辦。取竹開材，拉絲彎圈，籠身組裝，以至雕刻，都是由不同村民分擔，像一個手藝小工廠。當年光哥建議陳植在雀仔街開店，在改革開放後，陳植便從家鄉輪入雀籠組件到香港組裝轉售。所以九十年代的雀籠，大部分是以模組化的量產模式製造。以前開舖，常常會有熟客坐到他的店門前聊天，其中一個就是阿福。阿福以前在荃灣擁有一間鳥店，當年三十多歲的他，除了會自製相思粉等鳥糧來售賣之外，也會自己動手修理簡單的竹籠。那時經

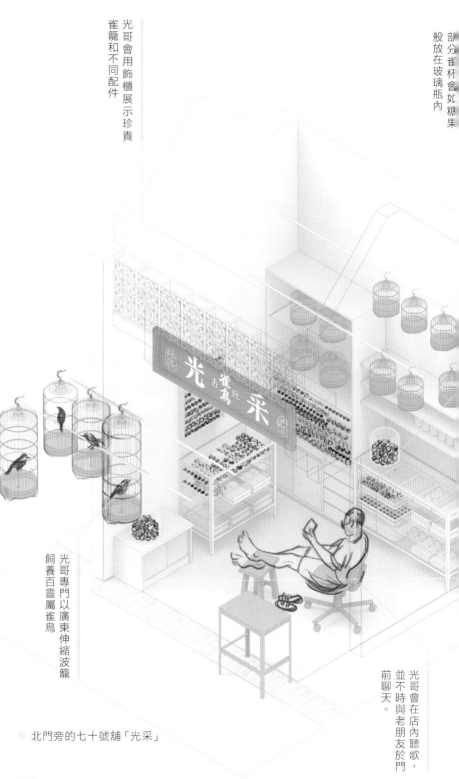

部分雀杯會如糖果
般放在玻璃瓶內

光哥會用飾櫃展示珍貴
雀籠和不同配件

光采鳥雀玩

光哥專門以廣東伸縮波籠
飼養百靈屬雀鳥

光哥會在店內聽歌，
並不時與老朋友於門
前聊天。

● 北門旁的七十號舖「光采」

175

光哥（左）與阿福（右）在店內聊天

常有雀友到他的店內搭訕，在機緣巧合下遇到一位比他年長的中年雀友，這位雀友看到阿福對雀籠工藝的熱愛，想收他為徒，原來這位就是出生於澳門的雀籠工藝師謝湘。阿福跟很多香港人一樣忙於工作，也不太認識雀籠名家，便婉拒了謝湘的邀請，但卻因為彼此惺惺相惜，便成為了好友。謝湘在阿福的店內有一張工作枱，每當他來香港探望女兒時，就會在阿福處製作雀籠。「湘籠」多以龍為題材，但阿福卻會要求謝湘雕刻其他主題，曾經有一個以「二龍四鳳」作造型的雀籠，並原隻雕滿籠罩，而這個設計就是他倆在澳門葡京酒店不夜天 Café 內聊出來的。身為一個雀籠大師，謝湘非常明白雀籠的結構和

176

比例，所以他的雕刻與籠具每個部分的配合也恰到好處。阿福形容謝湘是無師自通的造籠名家，他出身苦寒，年輕時在澳門當麵包師傅。製餅師一般於大清早特別繁忙，中午後已大概把一天的工作做完，所以謝湘有特別多的空閒時間研究雀籠工藝。日子有功，謝湘煉成一手造籠雕花的絕活。

不說不知，擁有巧手雕刻技術的雀籠工藝師，真的世上罕有。光哥也有提及，好像廣州鬥木的余師傅，將造籠技術傳授給長子，而次子就承傳了父親的雕刻手藝。而鬥木余的弟弟余富，也是用同樣的方法分別將造籠和雕籠的工藝，傳授給他的兒子，希望造籠和雕籠的兩種工藝通力合作，並達致成功。

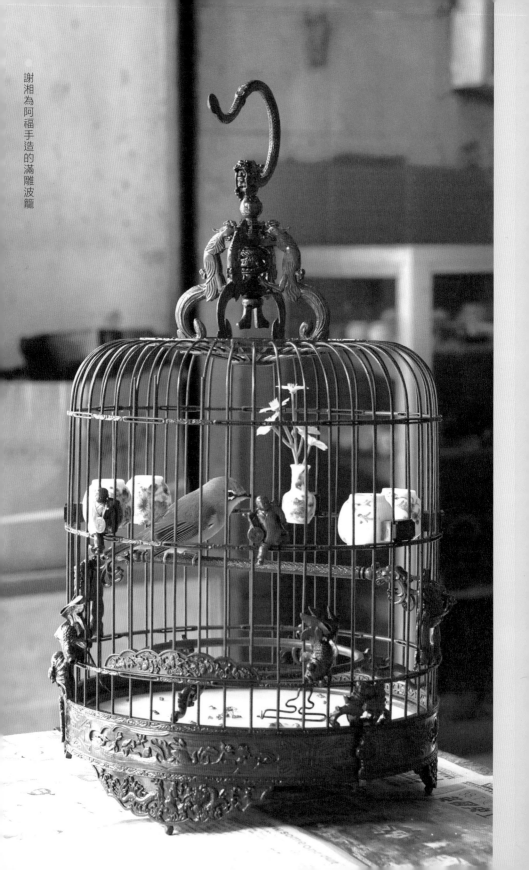

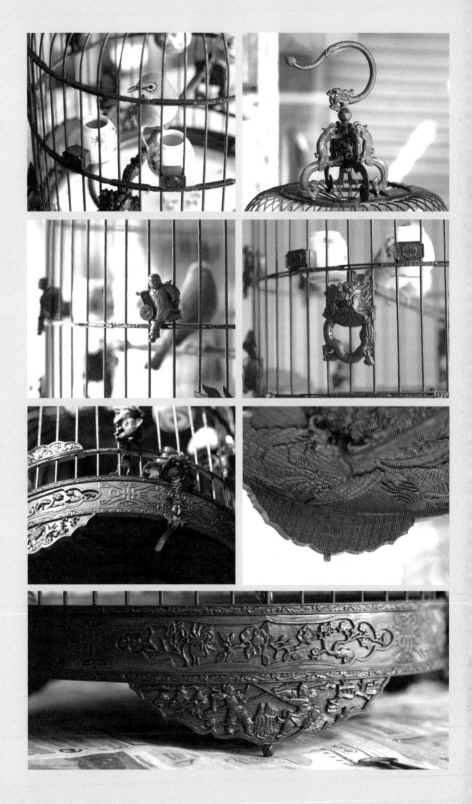

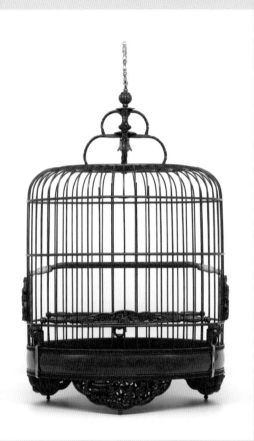

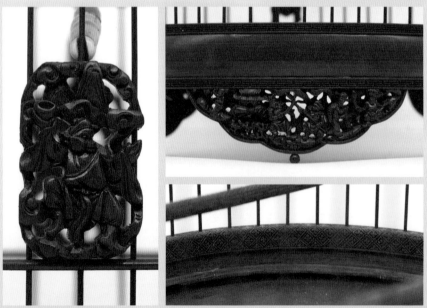

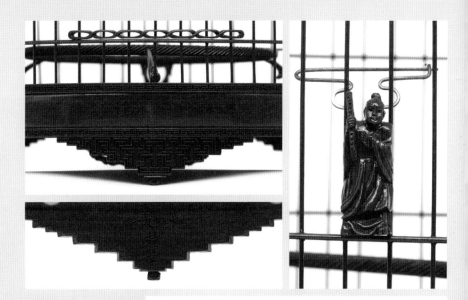

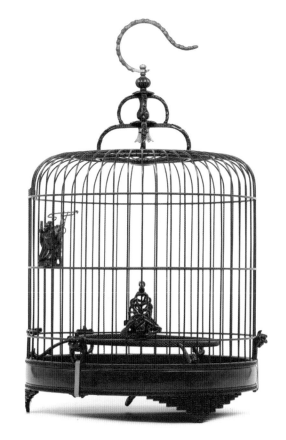

「光采」藏品
楊善 52 枝萬字波籠

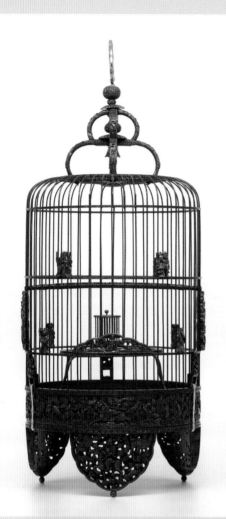

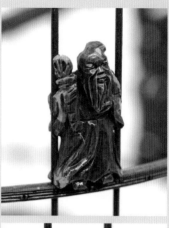

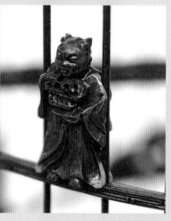

「光采」藏品
48 枝關雲長滿雕太子籠

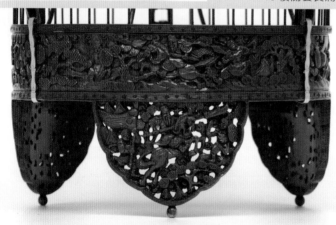

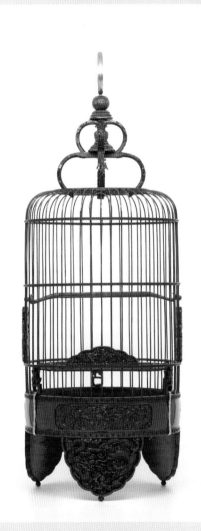

「光采」藏品
48 枝龍雕太子籠

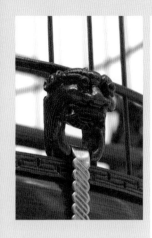

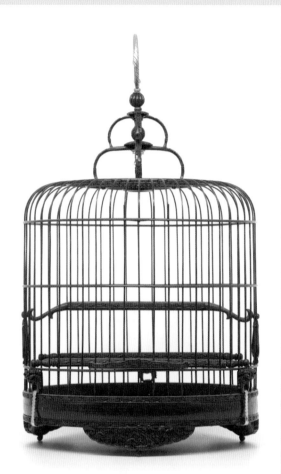

「光采」藏品
黃金海 52 枝半雕波籠

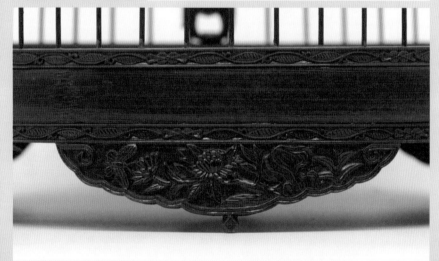

184

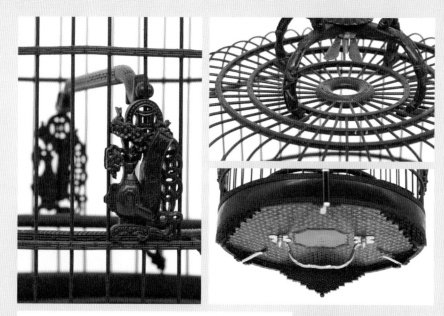

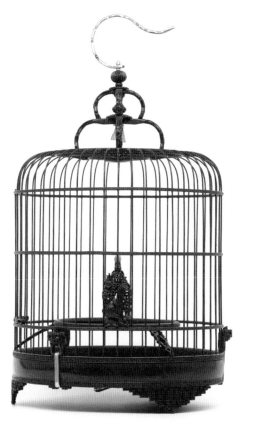

「光采」藏品
余達 52 枝萬字波籠

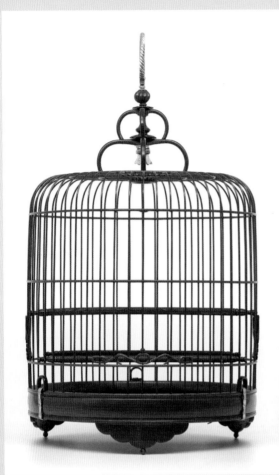

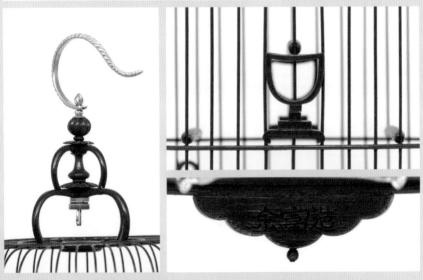

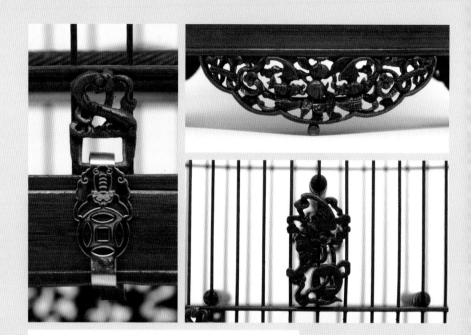

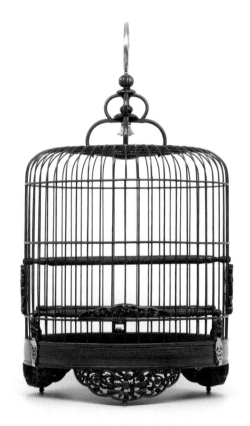

「光采」藏品
賴鏡彬 52 枝福鼠波籠

公屋

「光采」旁邊的六十九號舖「義合鳥店」（鍾記），是雀鳥花園其中一個較大的單位，與六十八號的「連興」相連形成一個L型的銷售空間。兩舖的室內空間都放滿黃橙色的小平頂塑膠方籠，方籠像是砌積木般擺放得整整齊齊，而每一個細小的立方體裡都有一隻細小的雀鳥，大部分是相思或石燕。一層上一層、一排又一排，感覺像極了香港的舊式公共房屋。一九五三年十二月的石硤尾木屋區大火，開啟了香港公共屋邨的發展，由六十年代的廉租屋、七十年代的十年建屋計劃，到八十年代的長遠房屋策略，大量新移民湧入，為當時正處於經濟起飛的香港，帶來充足的勞動力。而這一系列的建屋計劃，也務實地解決了勞動階層的基本住屋所需。初代的公屋，以擔架床作為空間設計的基本單元，換句話說，一個可容納一家四口的公屋單位，當時只是一個可以放置四張帆布擔架床的方盒。公屋以一種粗簡原始的設計原則作為起點，所以很難有多餘的空間容納生活所需以外的物品。在互聯網普及之前，普羅大眾在家的娛樂十分有限，除了讀書、看報紙之外，就

是打麻雀、看電視。小孩和長者有較多空閒時間，可能會
選擇飼養寵物。但基於公共衛生的原因，公屋住戶一般都
不被允許飼養寵物、貓、狗等寵物，而雀仔、金魚等家庭小寵物
便比較容易接受，這樣亦造就了金魚街和雀仔街等寵物商
業街的形成。六十八與六十九號的檔主金毛，正是由康樂
街搬過來的鳥販之一。上午十點前是雀鳥最活躍的時段，
檔主都會把握時機為雀鳥洗澡，並按每一種雀鳥的需要，
在每一個籠內提供不同的飼料和水。他每天都會把幾個裝
滿小鳥的方形大鐵籠，拿到南門空地上讓小鳥「曬太陽」，
一方面令小鳥的羽毛更健康，同時也可讓愛鳥人士自由觀
賞。每當來貨的日子，場面就特別熱鬧，鳥種繁多也大
量，雀友會到場圍觀，選購自己的心頭好，希望他日能夠
養出一隻獨一無二的歌王。

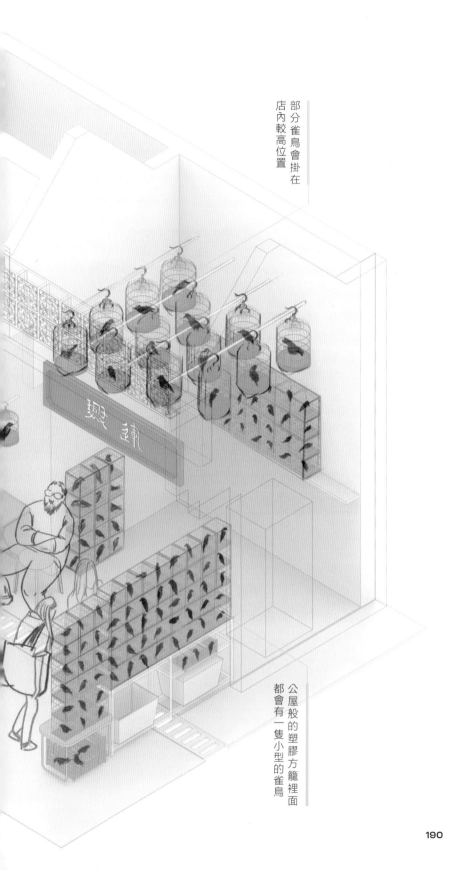

部分雀鳥會掛在
店內較高位置

公屋般的塑膠方籠裡面
都會有一隻小型的雀鳥

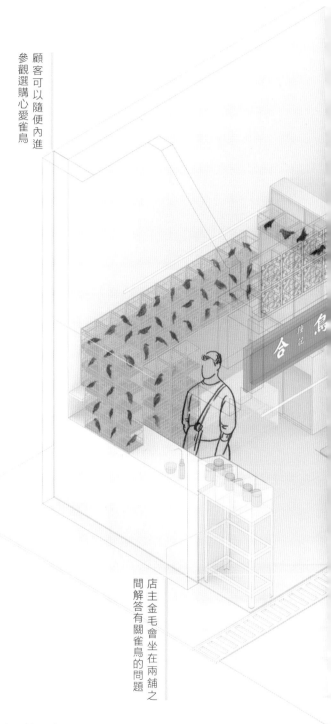

顧客可以隨便內進
參觀選購心愛雀鳥

店主金毛會坐在兩舖之
間解答有關雀鳥的問題

● 六十九號舖「義合鳥店」（鍾記）

世事無絕對 只有真情趣

一九八九年有一個家傳戶曉的干邑廣告，裡面精妙地描述了不同茶客攜鳥到茶樓品茶的熱鬧氣氛。當年取景的地方，就是當時位於旺角上海街和豉油街交界的雲來大茶樓。在酒樓內，鳥籠高掛於天花的橫竿上，不同形狀的雀籠裡有著不同的鳥種，主角把一個放著紅嘴相思的地球籠放在枱上，讓其他坐在四人卡位的朋友欣賞紅嘴相思的歌聲。突然有別的鳥鳴聲響從遠處傳來，主角轉身回望，只見一籠毛色獨特的異國鳥，在一個身穿唐裝、手玩扐指的彪形大漢身後振翅鳴唱。見狀，主角的紅嘴相思也不願鳴叫，令氣氛尷尬。這個廣告描繪出文雀鬥唱的情景，亦同時反映出當年的一種階級分別。那些年的早午茶市，大致會分為四班（吳昊，水覡茶香話當年，2001）：第一班是晨早趕開市前吃早餐的魚肉果菜檔主；接著是公務員和上班族；第三班就是提籠掛鳥的雀友；中午十二點就是投機買賣的經紀炒家。所以到茶樓品鳥的，大多數都是有時間投放在雀鳥身上的有閒階級，亦因為這獨特的文化，雀仔街的鳥販大多會搜羅五花八門的奇鳥，其中二十七號舖的富哥，就專門售賣種類特別的雀仔。富哥原本是在金魚街售賣水族寵物，因為社區轉型才來到第四代雀仔街賣雀鳥。他每天都會不厭其煩地將店內的椅子，逐張逐張地在店旁的空地排開，形成一個「聊天室」似的空間，供雀友圍坐品鳥。店內沒有公屋般的方籠，每一隻

雀都是放在大小適中的獨立竹籠裡。在陽光普照的日子，富哥就會把特大的晾衣架放在店前的空地，並將他店內的每一籠雀放在架上，讓牠們吸收足夠的陽光。雀友一邊大談雀經，一邊炫耀手中的一籠雀，高談闊論，有講有笑，說話也時常夾雜著廣東粗口，別有一番風味。

雀仔一條街

以前在得如酒樓裡，除了有文雀鬥唱的文鬥外，也有武鬥。在《懷舊香港地》（吳昊，香港賭博外史之二，2002）一書中，有一則關於茶樓鬥雀的描述。鬥雀從廣東傳到香港，也通常帶有賭博成份，所以雀主雙方會私下約定在天還未光、茶客較少的清晨時分秘密舉行。一到初春二、三月或入秋九、十月，武雀就會進入高峰狀態，行內稱為「起」，也標誌著鬥雀季節的開始。五、六十年代的戰場遍佈灣仔、中上環、旺角、深水埗及九龍城，除了兩個對戰的單位，旁觀人士也可下注，也就是原始的「賭外圍」，聚集在茶樓圍觀的人數可高達幾百人。一九六五年的一場「薛仁貴大戰長勝將軍」就引來數萬港元的賭注。要知道當年一個普通文員的月薪大概是一百至三百港元，一萬元已經是一筆鉅款。現在要一睹這樣的風景，就只可以在電影的世界裡。九十年代初的港產動作片《辣手神探》（吳宇森，1992）內，開場時十分鐘的槍戰，也是在雲來大茶樓取景。周潤發手舉大雀籠，昂然闊步走上茶樓的上層，再加上一句對白：「今次唔係玩

雀，係打雀啊。」短短幾個鏡頭，我們便足以窺探當年鬥雀的氣氛。

飲茶最重要是水滾茶靚，以前的茶樓更講求「雙滾」。先要用大銅煲燒水作「一滾」，然後再裝進較小的銅壺並在樓面的座爐上以炭火加熱，令壺水保持高溫狀態，便稱之為「雙滾」（吳昊，水靚茶香話當年，2001）。等到喝完一壺茶後，侍應會灌水再次把壺加滿。在香港飲茶食點心時，有一個不明文規定，只要將茶壺蓋打開，侍應就會明白箇中含意，並主動為茶壺加滿熱水。原來這個習俗的背後，有著兩段跟鬥雀有關的傳說：其一，一位富商把畫眉放進茶壺內，侍應加水時打開壺蓋，不慎讓畫眉飛走；另外一個是八旗子弟將鵪鶉放進茶壺內讓其休息，侍應加水時，把其愛鳥燙死。

兩個故事都非常耐人尋味，但兩者之間有一共同點，就是鬥雀輸了，繼而起念念使詐，試圖旗子弟都有向茶樓索償。是不是鬥雀輸了，繼而起念歪念使詐，試圖賺回自己所失？現在已經無從稽考。但自此之後，香港飲茶文化中就出現了以打開茶壺蓋示意加水的獨特風俗習慣。

以前在茶樓，除了鬥畫眉和鬥鵪鶉，也會鬥吱喳。不同的雀鳥動武的原因不一：畫眉之鬥在於「好色」，鵪鶉是「為食」，而吱喳則是「爭地盤」。每一種武雀都有著一套專門學問，要明白牠們的

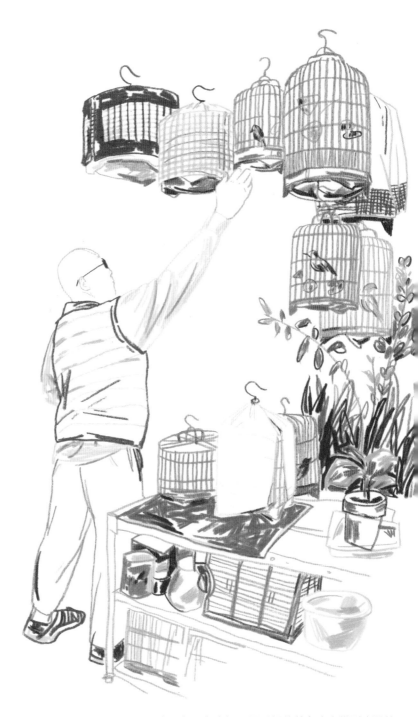

富哥每天都會把不同種類的特色雀鳥掛到店門前

以前在金魚街經營水族生意的富哥，在店內放有一缸美麗的金魚。

店外放滿專為雀友提供的椅子

● 二十七號舖「祥記」

雀仔一條街

富哥會在店門前
與雀友閒聊

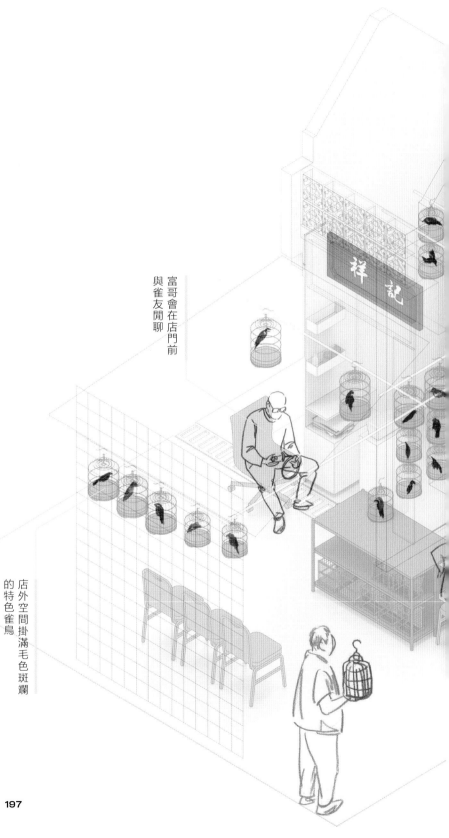

店外空間掛滿毛色斑斕
的特色雀鳥

祥記

從吉隆坡來的吱喳
會被暱稱為「波仔」

● 一號舖「民記」

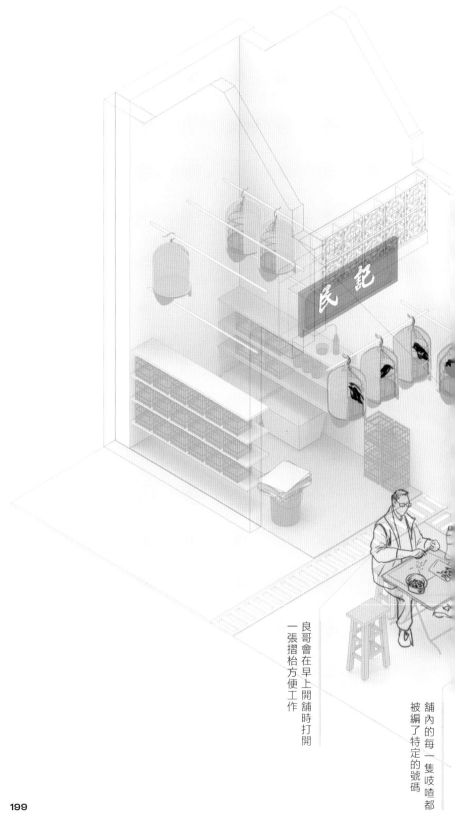

民記

良哥會在早上開舖時打開
一張摺枱方便工作

舖內的每一隻吱喳都
被編了特定的號碼

特性，才可以因材施教。園圃街上也
有吱喳的專門店，從花墟旁的樓梯進
入雀鳥花園，經過主大樓後的第一檔
就是一號舖「民記」。「民記」的店主
良哥戴著金絲幼邊方框眼鏡，早上九
時已經將一個一個中型的竹籠，沿著
小路整整齊齊地掛在路旁的橫杆上。
雀籠大小均一，細看便發現籠內全都
是青黑背白肚的吱喳。因為每隻吱喳
的售價都不同，所以每一個籠的大圈
上，都會貼上特定的數字，方便辨
認。「民記」由已故香港足球名宿林
守焯開設，現在由良哥主理。舖內的
吱喳，都是從東南亞入口，所以這類
吱喳也被香港人暱稱為「波仔」。部
分人會以為「波仔」是來自新加坡，
但其實引入自馬來西亞的吉隆坡。語

言是一個文化對其環境理解程度的表現，在極寒的雪國如芬蘭，他們的語言中就會以四十個不同的詞彙來形容冰雪。港式粵語中也有很多因由「玩雀」所生的字詞。例如，出生後不久並開始換毛的雄性歧喳，因為毛色帶有斑點，會被稱為「花窩仔」；縱使鬥畫眉或鬥歧喳的時候，兩種鳥類都會運用鳥爪去箝制敵方的鳥喙，但行內人會以「好箍」褒揚畫眉，而會用「好腳」去稱讚歧喳同樣的動作。其實中國人養雀講究，每一種鳥都有不同的飼養和訓練的方法，可惜是外在環境的變化，令這種非物質文化面臨消失的危機。

撚雀不是男人專利

● 嘅妹是少數養畫眉的雀友

籠養鳥是男人的專利嗎？籠養鳥、扒指和核桃，可說是清代貝勒手中的三件寶。到現代，無論是八十年代處境劇《香港81》內的劉丹，或九十年代電影《辣手神探》中的周潤發，抑或是二○二一年MV《係咁先啦》內的豪哥，由始至終都是清一色的全男班。感覺上，女生就應該養上膊頭的小鸚鵡，而提籠養雀鳥這一回事，就只是男士的專利。若逛雀仔街遇到女雀友，可算是一種奇遇。雀仔街人稱「嘅妹」的慧頤，是這男性主導的雀仔街上極其少數的女雀友之一。慧頤家住公屋，小時候覺得屋苑附近的「抽雀阿伯」很噁心，因為他們總是隨時抽著煙、隨地吐口痰，因此她當時對提籠掛鳥產生了一種負面的印象。但她喜歡小動物，一直都想在家裡養寵物。她鍾情於小狗，但由於公屋有著嚴格的衛生條例限制，不能養狗，但她也感金魚、烏龜或倉鼠之類比較欠缺互動性，都不是心頭好。在機緣巧合之下，她發現了一位好友有養雀，一問之下發現他還是籠鳥的專家，於是便向他請教。他說，養雀其實是養一個人的心，包括恆心、細心和責任心，是一種修煉。一隻石燕可以活到十數年之久，牠們是利用聲線溝通的物種，所以養雀需要通過長時間的溝通建立關係。每一種雀鳥有不同的習性，要一心一意專注其中，才可以明白箇中意義。雀仔天生膽小，特別是大網仔一類的生雀，會因為不習慣新環境而在籠裡亂撞，此舉稱為「撲籠」。提籠者不能衝動魯莽，每一個動作每一步，都要慢慢來。雀鳥是飛行的物種，減輕體重是生理必要。牠們會經常排泄，正因為這原因，廣籠設計有可拆

卸的底盤，以方便更換籠底紙；一般籠鳥也非常注重清潔，喜歡洗澡和新鮮的糧水。擁有兩三歲智商的籠鳥，非常依賴飼養人的照料，飼養人需每天更換籠底紙、添加水和糧，並不時提供新鮮的果菜或蟲蟓，才會令牠們健康快樂。養雀講求規律、氣度和耐性，久而久之，養雀的人性格和習性也會因而改變。

慧頤由朋友手中接過了紅波，之後也曾養石燕、相思、黑白、吱喳、山麻、畫眉等等。嬌小的慧頤初到雀仔街便被貼上標籤：女生不應玩雀，更不應養畫眉之類的大雀。不同的前輩也有質疑她的養雀知識和經驗，但她覺得只要有興趣，任何事都會學得懂。她努力學習籠與鳥的知識，以及港式養雀的方法，並希望能改變大眾對撚雀的固有刻板印象。慧頤由抽雀、擺雀，到說話用語，都有板有眼。江湖規矩，識英雄重英雄，她單手拿畫眉籠罩的動作，令雀仔街上的老前輩嘆到：「嘅妹你都識嘢喔！」自此以後，她在雀仔街就得到「嘅妹」這個綽號。話雖如此，嘅妹覺得養雀是個人與雀鳥的互動方式，不能「一本通書睇到老」，也不應盲從附和的「讀死書」。反而更要自己揣摩，舉一反三，尋找自己的一套養雀方式，例如畫眉吱喳可以不打，相思麻雀也可以放飛，與時並進。

● 畫眉會「認地頭」

● 售賣蟲蜢的群姐

嘰妹所養的三隻畫眉，並有著不同的名稱，例如花髯、釘、大花面、黃腳雞、白鼻哥等，也有俗稱「大蟧蟒」的紡織娘、蟋蟀和黑頭蟀，以及常見的麵包蟲和麥皮蟲。

有部分女雀友跟嘰妹一樣，在養雀以前都非常害怕蟲類，更遑論徒手捕捉。其實昆蟲恐懼症是焦慮症的一種，由於香港人長期生活在城市空間，遠離大自然，一般會認為昆蟲是不潔、危險或有害的物種，而這種文化偏見往往會從小影響到個人的價值觀，並產生對昆蟲的恐懼感。例如父母經常表現出對昆蟲的害怕或厭惡，會讓孩子也產生類似的情感。然而，有頗多有昆蟲恐懼症的女雀友，為了讓自己所養的雀鳥得到更好的營養，會開始認識蟲蟒，並慢慢釋除對昆

嘰妹所養的三隻畫眉，並

及過，無論是閣麟街、雀仔街或是康樂街，檔販也是先賣蟲蟒，之後才發展到售賣雀鳥的。蟲蟒是養鳥文化中不可或缺的一環。

除了群姐，現時雀仔街有六、七家專賣蟲蟒的店舖：八號的「林記」（林婆）、十六號的「聯合」、十七號的「強記」、六十一號的「張記」與六十二號的「羅初記」，以及六十七號的「祥記」。

所以在雀仔街除了可以近距離接觸鳥類，也可以看到頗多不同種類的無毒蟲蟒。店內常見的蚱蟒

不是放在家中，而是寄養在「群記」。十九號的「群記」由群姐主理，主要售賣蟲蟒。之前有提

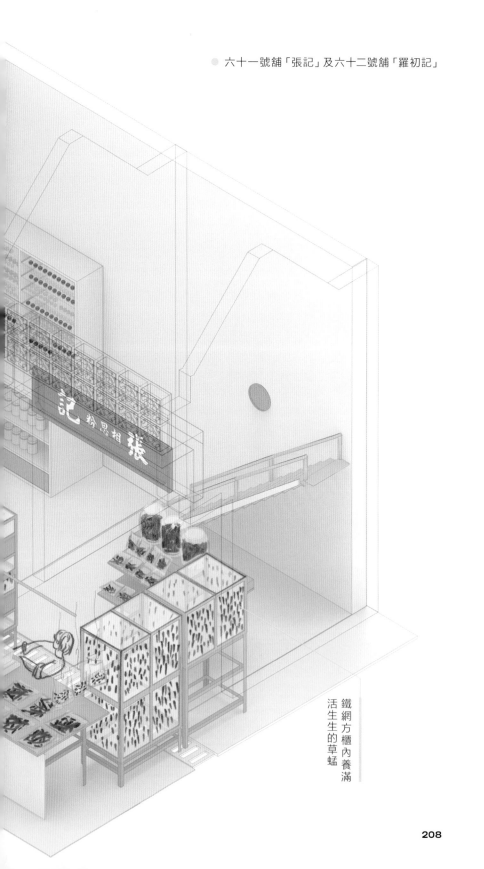

鐵網方櫃內養滿
活生生的草蜢

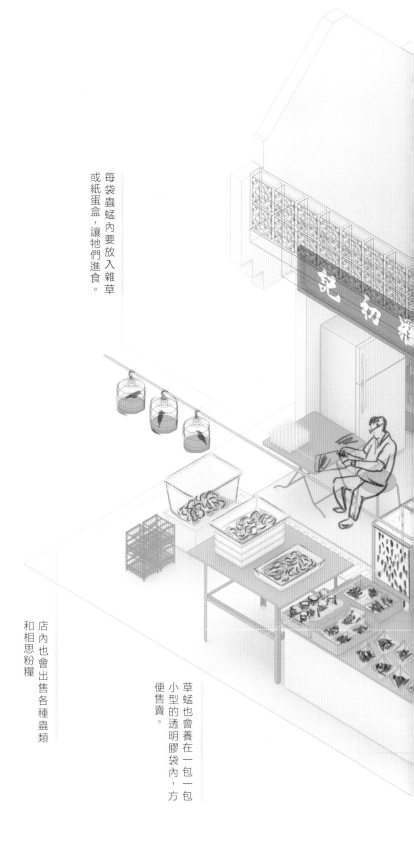

每袋蟲蛹內要放入雜草或紙蛋盒，讓牠們進食。

草蜢也會養在一包一包小型的透明膠袋內，方便售賣。

店內也會出售各種蟲類和相思粉糧

蟲的害怕。最初她們會利用鑷子等工具拿起蟲蜢，但因想再親近雀鳥，便會克服心理關口，以徒手餵飼。雀鳥也會慢慢對餵飼者產生信任和羈絆，逐漸親近人類，甚至會飛到餵飼者手中。

當然，不是每一種雀鳥都食蟲蜢，部分可養在籠中的雀仔只需要食雀粟或果菜，其中最常見的種類就是金絲雀。不說不知，金絲雀除了現在作為籠養鳥之外，在歷史上也曾有過工作任務。在十九世紀，金絲雀被廣泛用於煤礦場等地下工作場所，作為測定空氣中有害氣體濃度的指標物。由於牠對一氧化碳等有害氣體非常敏感，當空氣中有害氣體濃度達到一定程度時，金絲雀會窒息死亡，從而提醒工人所處地方所隱藏的危機。早期的金絲雀，多數從野外活捉來用於煤礦工場的空氣測試，給野生金絲雀帶來極大的傷害和威脅。

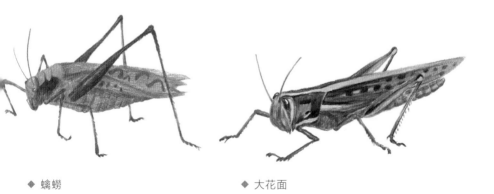

◆ 蟋蟀　　　　　　◆ 大花面

隨著時間的推移及生物科技的進步，人工繁殖的金絲雀品種豐富，有多樣化的羽毛、顏色、身材、體形和鳴唱方式等。經過適當的培養和管理，雀鳥的健康得到保證，也能夠減少雀鳥感染傳染病。

雀仔街上的店舖，每一家都各有所長，而且敬業樂業。隔行如隔山，每行都有自己的專門技巧，所以售賣蟲蟓的店舖，不會賣雀粟，反之亦然。每逢黃昏時分，群鳥開始唱晚簧，大部分鳥販也開始收拾店內東西，「鄧泉記」的貓嫂卻準備開始她的其中一項重要工作。「鄧泉記」位處雀仔街的中央位置，是一間雀粟鳥糧專賣店。店內的鳥糧種類繁多，例如尖粟、蛋糧、生果糧等。所謂雀粟，其實是不同的穀殼或種子，有些是小米或玉米，也有紫蘇或油菜的種子。一包包黃色的多數是由雞蛋加工而成的乾蛋糧，七彩斑斕的

◎ 不同種類的草蜢、蟋蟀

◆ 蟋蟀　　◆ 黑頭蟀　　◆ 花髀　　◆ 釘

貓嫂會細心地用電風扇
吹走雀粟內的皮殼

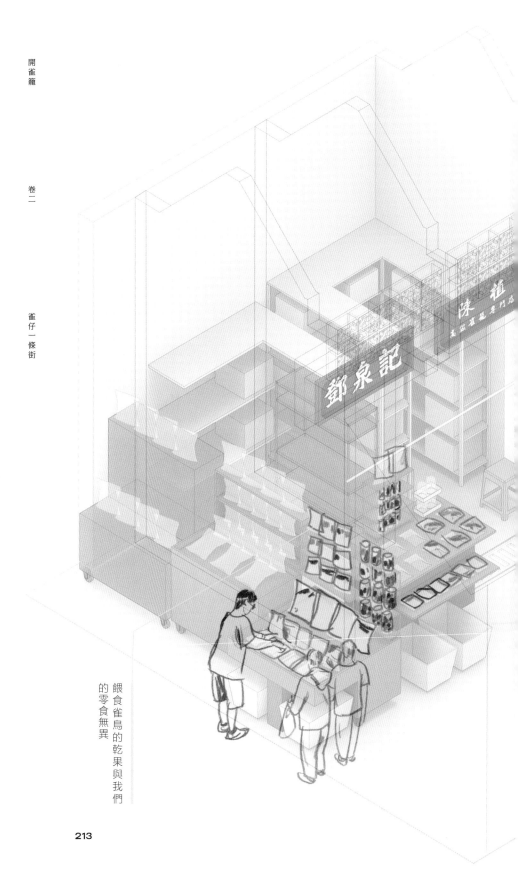

鄧泉記

陳植
高級雀鳥專門店

餵食雀鳥的乾果與我們
的零食無異

古有孔明巧借東風，今有貓嫂活用風扇。

多是含有水果和其他纖維素等配方的乾糧。在大批量的散裝袋裡，穀殼類的乾糧，一定會夾雜著無用的皮殼。要令每一包精裝種子糧都保持高品質，貓嫂會妙用電風扇。貓嫂會先把一大包散裝的種子糧，在轉動中的風扇前，慢慢倒進地上的大膠盆內，再把盆內的種子糧倒進另一大盆，多次重複，目的是要把皮殼塵埃等異物吹走。這種工序，就是小店的一種堅持，貓嫂覺得好品質才可留得回頭客，這也是她滿足感的來源之一。「鄧泉記」的貨架上，也會見到有辣椒乾、香蕉乾，甚至是果仁之類的糧。

在旁拆箱的阿豆會跟你說，這些也都是我們平常的零食。原來，雀鳥的食糧，有一大部分都與我們平日的膳食差不多。出於孝心而回家幫忙父母的阿豆，以前是一名倉務員，倉庫工作講求效率，所以阿豆也引入專門的分類法，提升老店的效率。貓嫂喜愛乾淨，阿豆注重整齊，兩位是最佳拍檔。

歐美寵物店營商模式已經非常產業化，大多像百貨公司一樣，應有盡有，但就是欠缺了人情味。反觀香港的雀仔街，街上都是充滿煙火氣息的良心小店，除了貨物的品質外，還有一種街坊之間的互信

與默契。嘰妹的三籠畫眉寄養在「群記」，雀仔街上也有其他的店舖會提供寄養服務。好像三十七號舖的「七海雀號」，每日大概中午前都會看到店主吳姑娘為十數籠雀鳥洗澡，其中大部分都是雀友暫存的雀鳥。因為籠鳥的健康，依賴雀友的悉心照顧，所以雀友會連籠帶鳥，寄養在雀仔街。不要以為「七海雀號」是專賣雀鳥的寶號，細看之下，店內放有一架衣車和大量布料。其實吳姑娘有一個別名「摟布婆」，顧名思義，「七海雀號」就是專為顧客縫紉「摟布」。摟布就是用作覆蓋籠身的籠衣，因為每一個籠的大小都不同，七海的摟布都是度「籠」訂造的。別以為摟布只有一種形狀和功能，吳姑娘其中一個得意的設計，就是一款可以收納整個雀籠的籠袋，方便提鳥者進出室內場所。除了可以把自己的雀鳥寄養在雀仔街，有些「發燒友」更會將銷售空間改為聯誼性質。在窄巷的另一邊，對著「七海雀號」的一個極小的單位，門前放了一張方枱，枱上有一些盆景，上方掛了十數個雀籠，店內也有一些養鳥用的物品，而門外不時坐著三四個雀友，他們並不是售賣雀鳥或籠具的店員，而是掛鳥的人文風景，在香港的室內公共空間已越見罕有，更不用說往昔茶居或冰廳的情境。現在要一嘗這些港式的古早風味，就只可能於清晨時跑到彩虹邨附近的新龍城茶樓、荃灣川龍的端記茶樓，又或是元朗的唐人居茶樓。若要像以前在舊雀仔街旁的檀香咖啡冰廳喝個奶茶，吃個早餐A，那現在就應該只能去花墟的濠苑茶餐廳了。

● 「七海雀號」門前的場面

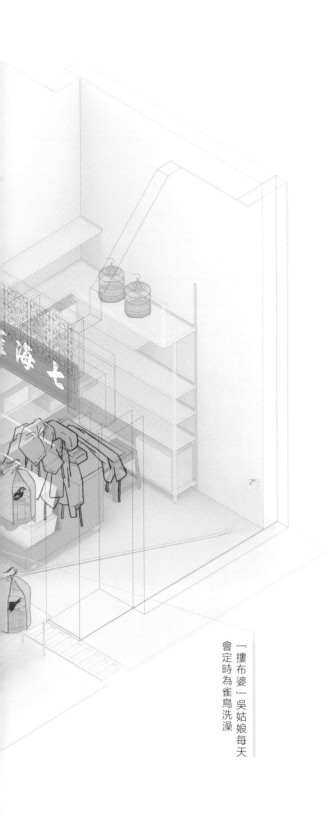

「摟布婆」吳姑娘每天
會定時為雀鳥洗澡

雀仔一條街

店內的衣車是專門為雀友
特製「摟布」而設

三十七號舖「七海雀號」

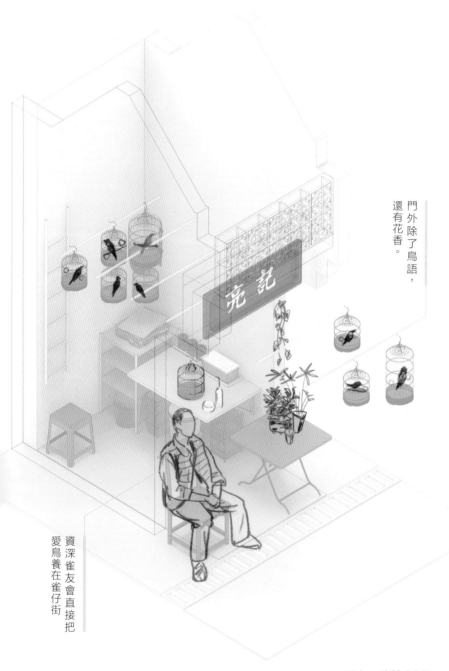

門外除了鳥語，
還有花香。

資深雀友會直接把
愛鳥養在雀仔街

● 五十一號舖「亮記」

亮記

挽留一幕香港文化景觀

保存香港的文化景觀

相比起九十年代前的雀仔街，今日的雀鳥花園像是明日黃花。位於康樂街的第三代雀仔街，曾經是香港的主要旅遊景點，旅客訪港定會到雀仔街逛一逛，也會到舊式茶樓吃點心、品雀鳥。

千禧前的街頭巷尾、公屋騎樓、茶居冰廳，出出入入都會看到提籠掛鳥的場景。這種人文生活風景，可能已隨著人力車轎、中式帆船、霓虹招牌等文化符號逐漸消逝。如果可以用時光機回到旺角的康樂街，窄巷的兩邊懸掛的雀籠連綿不絕，雀籠款式不只是小平頂的四方膠籠，也有各式各樣的竹製廣籠、波籠及迷你竹籠；有地球形的，也有寶塔形的。現在雀鳥花園的旅遊特色漸減，許多本地人都不知道園圃街的存在，更不用說外國人了。若旅客想要隨意看看廣籠，或在各式各樣的竹鳥籠前「打卡」，「亮記」是其中一個選擇。從桂花香路直上，轉進後街小巷，就會見到一串一串的竹雀籠，掛滿整個舖位。檔主王太帶點蘇

州口音，一直都是以賣特色雀籠為主，其中的六角籠、中式亭樓籠或木製籠更是古色古香，甚受歐美等地旅客的喜愛。政府近年的寵物共享公園計劃，試圖在公園內增加給予寵物使用的設施，例如圍欄、雙重閘門、狗糞收集箱／狗廁所和洗手設備等，「概念是將現有的公園開放予市民攜同其寵物共享」（康文署，2022）。這些設施大多數是針對狗隻與狗主所需設計，不算多元化。而園圃街雀鳥花園是為雀鳥、鳥主及雀友互動而設計的公共空間，是一個集旅遊及文化於一身的「寵物共享公園」。而這種與雀鳥共享的空間，在過去幾十年間，也是以 Bottom-up 自下而上的形式呈現在港九新界各區的公園內。例如粉嶺祥華邨的一個涼亭，每日下午三時過後，都有一班雀友聚首一堂，他們沒有約定，只有默契，每一次都是一期一會的相遇。在這社交媒體熾烈的年頭，這種不期而會的方式可算是海市蜃樓般的存在。再

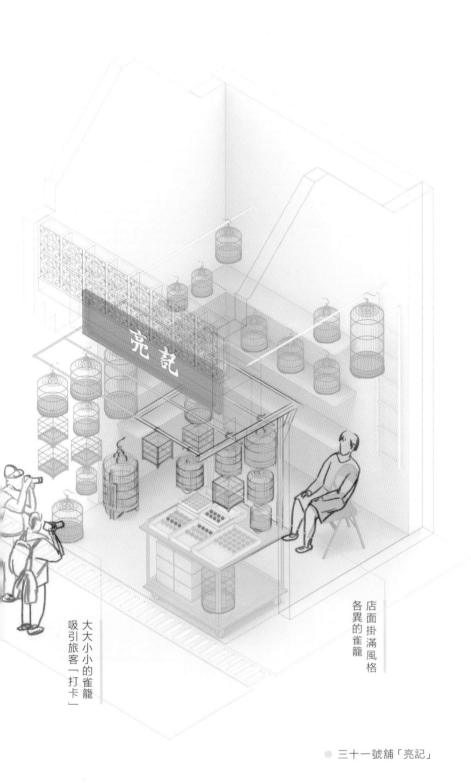

亮記

店面掛滿風格
各異的雀籠

大大小小的雀籠
吸引旅客「打卡」

● 三十一號舖「亮記」

廣東方籠

運輸籠

沖涼籠

● 傑哥覺得「提籠掛鳥」是一種慢活的方式

搬到雀鳥花園，經歷多次禽流感的影響，傑哥深明檔主間相互協作的道理。提到養雀，傑哥一臉歡喜地訴說黃金時代的熱鬧，也慨嘆今非昔比。但熱心雀鳥業發展的他，並未有因外在環境因素而氣餒，反而覺得養雀是一種適合都市人的正念活動。因為養雀切忌心浮氣躁，每一個與雀鳥之間的互動都要不慌不忙地進行。所謂「小隱隱於野，大隱隱於市」，不一定要往山野走去才能體會到瀟灑閒逸的生活，在繁華鬧市之中遛雀也是一種慢活的方式。

看看鄰近的新加坡，在雀鳥文化保育方面就好像持有更開放的態度。新加坡旅遊局以當地的雀籠手藝和雀會為榮，積極支持哥本峇魯區養鳥文化的推廣，同時也以此作為當地旅遊業的推手之一（Lin, 2019）。

當然，香港經歷了多次嚴重的禽流感威脅，令這方面的政策改動舉步維艱，因此民間團體的推動尤其重要。四十一號舖的「傑記鳥籠」，檔主傑哥是香港寵物業商會雀鳥及水族事務的主席。他從十六、七歲開始，便隨父親在康樂街售賣雀鳥、雀籠和雀鳥用品。從舊雀仔街

有燈，就有人

● 英姑歷盡溫黛、制水、拆遷等時代的起落

雀仔一條街

第一家在康樂街開業的本上都是苦力、工頭、經紀和鳥販，是現在位於雀鳥花園大班，跟現在的合家歡飲早茶六十三號的「何仔（英姑）」，的風景大相逕庭。可以彰顯身是園內數一數二的元老級「雀份的籠中鳥，就當然不離手，仔舖」。雀仔舖由英姑已故的人飲早茶閒來侃侃而談，雀鳥丈夫，人稱「何仔」的何煊泰也需食蠓蟲蟲助興引吭高歌。而於五十年代尾開業。何仔也是當時的蠓蟲鳥店，首選會在茶源於興趣，由玩桂林相思開樓附近開設，但在熙來攘往的始，然後慢慢自學造籠、漆上海街，租金定必高昂。當時籠，再尋師訪友觀摩切磋，掌的康樂街由旺角道，經過亞皆握了廣籠製作技術，繼而開設老街，一直伸延到山東街，位了鳥店。而何仔當年是「馬蹄處於一排一排唐樓後的橫街窄籠」名師阿蝦和「小平頂快手」巷，與茶樓林立的上海街平華仔的好友。五、六十年代沒行。小販通常在後巷搭建攤檔有手機，就算固網電話也尚未擺賣，便不用付租金，久而久普及，茶樓就成為了互相交流之，一間接一間的攤檔搭遍了訊息的集中地，那裡的茶客基整條康樂街，九十年代尾大概

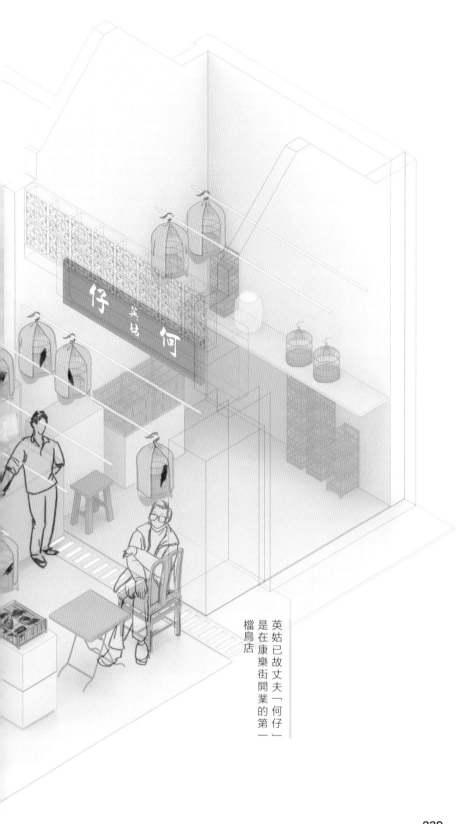

仔 英姑 何

英姑已故丈夫「何仔」
是在康樂街開業的第一
檔鳥店

卷二　　　　　雀仔一條街

英姑的兒子是新一代的「何仔」

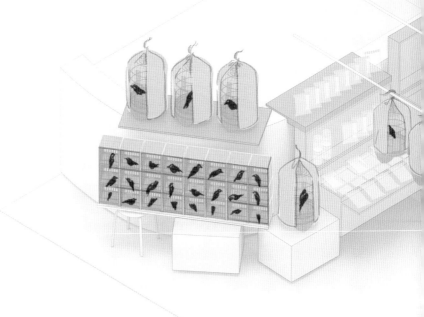

◉ 六十三號舖「何仔（英姑）」

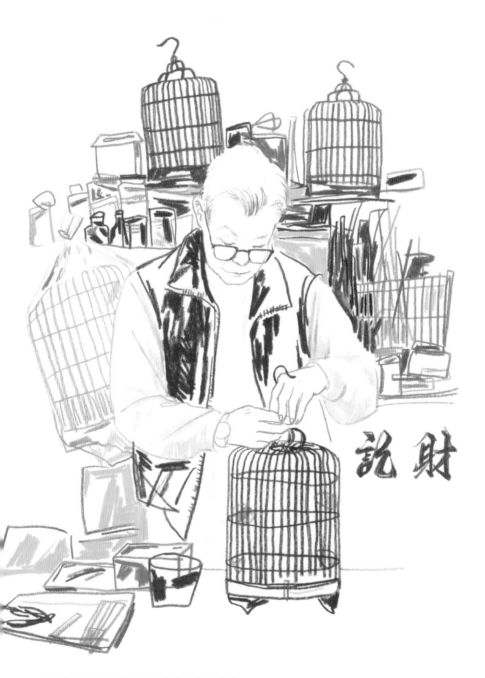

財說

● 年過八十的財叔還會每日替客人維修雀籠

已有七十多間。現年八十多歲

的英姑笑稱自己是「開荒牛」，

半世光陰都在雀仔街生活，經

歷過颱風溫黛、香港制水、雀

仔街遷拆，以至近年的禽流感

和新冠大流行，見證著行業發

展的興衰，但也無損英姑自若

泰然的態度。「條街就代表個

雀籠，我就代表隻雀仔，感覺

都幾輕鬆吖。」這是英姑將自

己奉獻給雀鳥業近七十個年頭

的一番感受。英姑現在也如常

地在放滿畫眉的店舖內工作，

伴著她的是兒子何義忠。他每

天都會細心地把每一籠畫眉的

籠布捲開，在舖門前展示。如

果沒有新一代的加入，每條大

街小巷中的獨特風光也會隨著

店內的人、事消失而流逝，是

責任令何仔的接班人繼續這門

事業。

在「何仔（英姑）」檔口的

不遠處，是香港碩果僅存的手作

籠藝工房，五十九號的「財記」

漆籠。陳樂財師父（財叔）大

半生都是在雀仔街默默耕耘，

直至現在仍堅持每天開店。他

的故事帶我們回到一九五五

年，當時年僅十三歲的財仔就

已跟隨他的舅父，也就是康樂

街第一人的何仔工作，並開始

認識雀籠製作技藝。在舅父店

內工作期間，他有了自己的功

夫枱，也碰上了改變命運的機

收音機會播放著
粵曲

上漆後的雀籠要
放到漆櫃內保濕
加速固化

財叔的徒弟當中
有男也有女

● 五十九號舖「財記」漆籠修理

工房內飼養多種
中式雀鳥

徒弟們會在財叔學師的
功夫枱上學習廣籠工藝

財叔大多數工作都
會在枱上完成

遇。工藝傳承需要的可能是一個契機，而這些機會也要靠貴人相助。據財叔憶述，幾位雀友如常一樣，在舅父店旁品鳥閒聊，其中兩位包括當年的茶樓工會主席及港籠大師卓康。言談之間，主席要財叔造一個畫眉籠，要知道畫眉籠體積大，對結構的要求也高，沒有名師指導的話，絕對不是簡單事。財叔感到受寵若驚之同時，也有幸得到在旁的大師卓康指點迷津，並促成了這段康派造籠的師徒關係。作為徒弟，財叔每日會到師傅卓康的工房，透過觀摩學習與不斷實踐，逐漸掌握製作雀籠的技巧。

三年後，財叔已經能夠製作出不同的雀籠，他更秉承了師父卓康的漆籠絕活，並在師傅的認可下滿師出山。在傳統雀籠手工藝日漸式微的情況下，他選擇了從事雀籠維修和保養，一晃就是六十多個寒暑。

年過八十的財叔能夠不離不棄日夜堅持，

全因他對鳥籠和藝術的熱愛，他深信造籠文化在香港可以繼續傳承下去。他每天在雀仔街守護著這門夕陽手藝，並不時跟雀友分享心得。遇到有興趣自學修籠的雀友，會介紹他們到十一號舖的「牛記」，找阿媚買竹枝之類的配件，並會親自教授修籠技巧，指點迷津。過去數年間，財叔曾接受不同的媒體訪問，為的就是將造籠修籠的故事流傳。「念念不忘，必有迴響」，財叔在過去幾年，收了十多個學生和徒弟，當中更有多個入室弟子，在元老級的英姑及雀仔街上下人等的見證下，下跪上茶拜師，儀式莊重。這班徒弟的工作背景各有不同，包括舞蹈、玄學、銀行、設計、租務、中醫、運輸及教育等，每一個人來拜師都有不同的原因，但他們都希望把財叔畢生的技藝繼續傳承下去。當中有幾個徒弟會每星期到財記的店前學習，年紀較小的阿亨從事設計，希望可

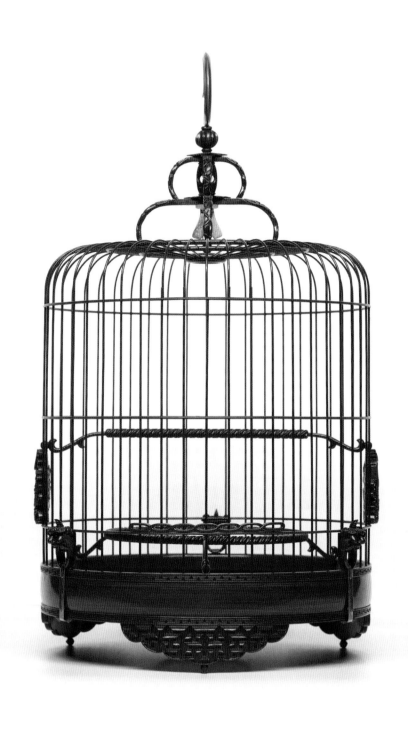

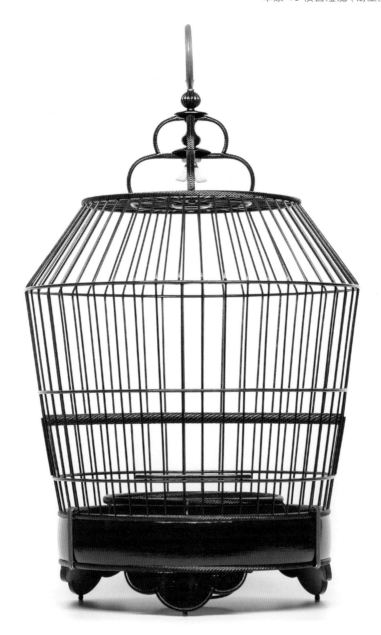

周厚聰先生及
王懿玲女士藏品

以從中有所啟發，並運用在其他設計作品上；而一起學習的嘉露，更因這門手藝成為了財叔的契女。初時她與其他兩個學員都是以觀摩學習的方式接觸雀籠技藝，但在一次機緣中，財叔送了一籠相思給嘉露，想讓她慢慢開始了解雀仔與雀籠。嘉露尊敬財叔，也享受手作的過程，她覺得每周的工藝鍛煉也是一種正念的練習。她除了學懂了工具的安全使用、訓練到手部的小肌肉之外，更從師傅的智慧中學到做人的道理。她深信繼續研習這門手藝，終有一天可以將手藝融合到她的主業當中，用舞蹈或表演藝術方法重新演繹這門非遺藝術。財叔也會到其他工房授徒，懿玲與阿聰就是在他們自己的屯門工房內學習造籠的。他們喜愛動物，並熱心城市中的雀鳥救援活動。他們覺得買回來的鐵籠像監獄，也沒彈性，容易令驚恐的雀鳥受傷；而又因為膠籠不耐用，容易爆裂，因而

獨愛竹籠。女徒弟懿玲，喜歡文雀的優雅，而一起學習的嘉露，更因這門手藝成為了財叔籠給救援回來的雀仔，所以決定向財叔學造竹籠的精緻，於是想親手造一個大也喜歡竹籠的精緻，於是想親手造一個大。而男徒弟阿聰，一直都喜歡香港的傳統文化，並跟懿玲一起收集雀籠和雀杯，除了向師父學習手作技藝，也專研籠具的美學。他作為鳥具收藏家，認為舊物要經過活用才有意義，在緬懷過去回憶的同時，也想向下一代說好香港的故事。

雀籠工藝是一種美感的培育和手藝的修煉，在數碼科技和速食文化的盛世下，訓練雙手的感觸度，提升眼睛的靈敏度，讓自己對物理環境有更深的認知，並與自身所處的人文歷史建立關係。師傅、徒弟各有所長，但有著同樣的心願，那就是在香港延續廣式竹雀籠製作，這門獨一無二的非物質文化傳統。

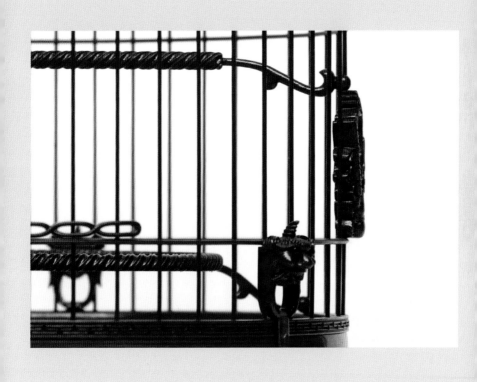

● 周厚聰先生·王懿玲女士藏品
　卓康 52 枝包邊萬字波籠，1981 年製。

● 周厚聰先生・王懿玲女士藏品
卓康 52 枝蝠鼠腳波籠，1979 年製。

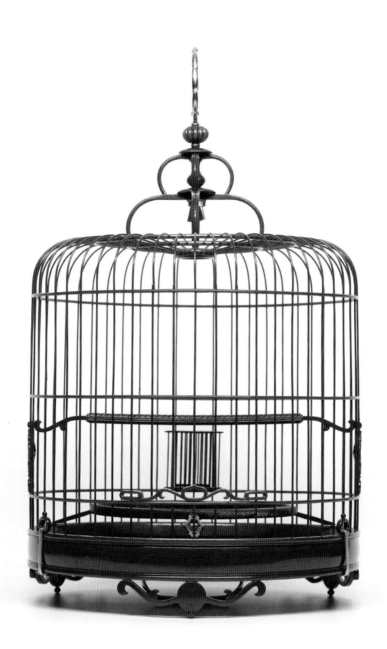

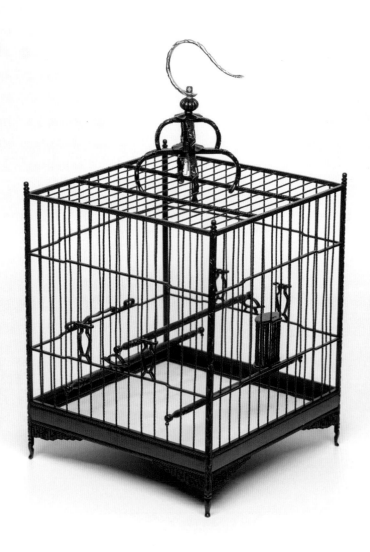

周厚聰先生・王懿玲女士藏品
卓康全扭枝四方籠，1967 年製。

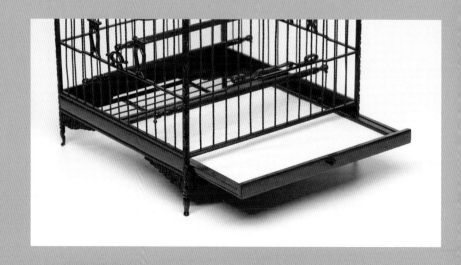

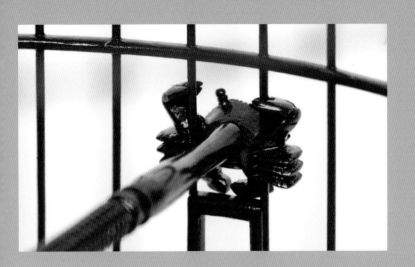

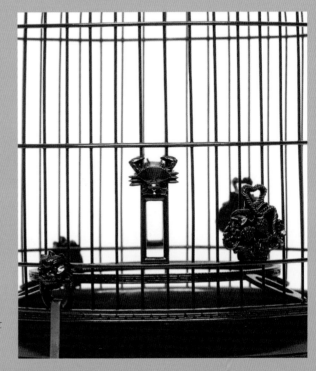

周厚聰先生·王懿玲女士
藏品
牛 52 枝萬字波籠

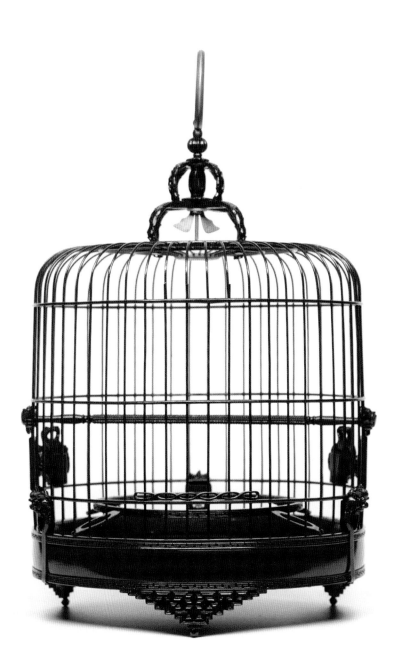

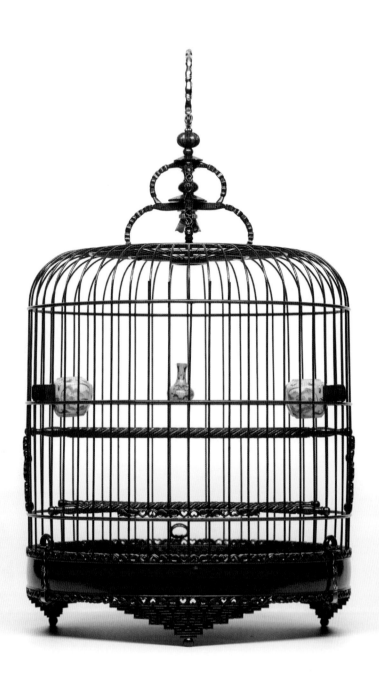

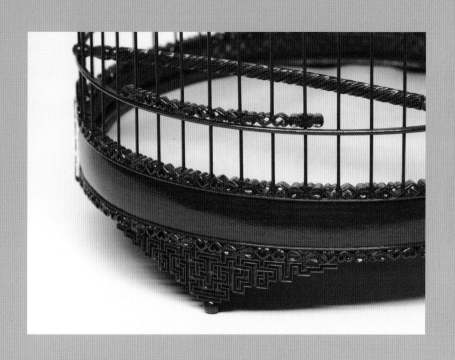

● 周厚聰先生・王懿玲女士藏品
52 枝心心相印籠

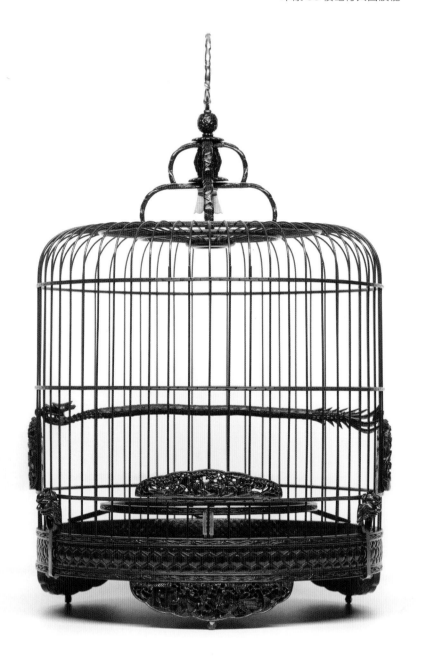

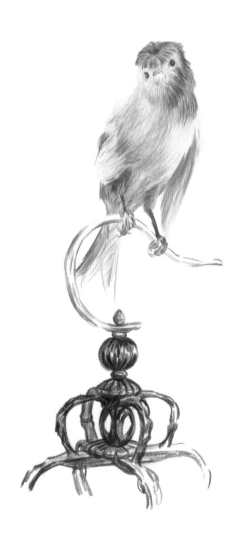

後記

在中國，飼養雀鳥已有兩千多年的歷史。中式籠養鳥的方法重視雀鳥生態和習性的配合，所以竹雀籠的設計也非常講求實用性，大大體現出中國人細膩的觀察力和體貼的設計理念。竹雀籠製作在廣州有百多年歷史，並在香港發揚光大，是地區文化的一部分，因此這門手工藝的傳承，可以幫助保留這一片文化傳統，讓更多人認識和欣賞。同時，中式雀籠在藝術性、審美性上有很高的價值，籠手藝代表著地方文化和人文傳統，雀籠製作並見證了香港的經濟發展。雀籠製作技藝於二○一四年被列為香港非物質文化遺產之一，可惜並未被涵蓋在《香港非物質文化遺產代表作名錄》內。缺乏政府的認可，雀籠工藝得不到足夠的支持和資助，可能會隨著年月的洗禮而失傳。

在製作本書的過程中，徒弟之間也曾分享對港式雀籠手藝前景的看法。懿玲是研究古代建築的，她希望繼續從師父身上學習不同的籠具製作；而設計師阿亨在學習體會箇中的奧妙的同時，也希望有更多的同伴加入，使這門手藝得以流傳。而阿聰就覺得籠鳥文化可能有一天會捲土重來，再次重回人人手中一籠雀的城市景觀，這想像中的美好，不知會否在不久的將來出現呢？至於在英國修讀創意產業的嘉露，則認為可以從賞析、技藝、創造等三個板塊中延續這門非遺手藝。他們的說話也啟發了我對雀籠保育的新想法：賞

析（Appreciation）、技藝（Skill）、創造（Creativity），可以被理解為從「嘗試認識」、「記錄手藝」、「創新永續」三個層面去推進雀籠的非遺保育。

要令大眾「嘗試認識」的，不單是雀籠技藝本身，而是要全面地加強公眾對籠養鳥這一民間傳統的認知和理解。許多未養過雀鳥的人，會對雀籠產生一種負面的刻板印象，會將籠鳥和自由拉上關係。人們常羨慕雀鳥飛來飛去的自由，這是因為雀鳥在天空中多維度地飛翔，而人們則受到地心引力的限制，要雙腳著地行走。然而雀鳥的活動也是有限制的。飛行是相當費力的動作，需要食物和水來維持之餘，也需要有一個安全的環境，才能夠休息或繁衍後代。台灣小說家

朱少麟在她的名著《傷心咖啡店之歌》分享了這一種角度：「人們常羨慕小鳥飛走的自由，可是大部分的人都不知道，多半的小鳥終生都棲守在同一個巢，只能在很固定的領域中飛翔；而候鳥，因為天賦的習性，每年不由自主地碌地往返於南北之間，飛行在同一條路線之上。這樣子，您能說一隻冉冉飛騰而去的小鳥自由嗎？」根據聯合國的預測，到了二〇五〇年，百分之六十八的人口，亦即二十五億人會居住在城市地區，其中近百分之九十的人口會居住在亞洲城市裡，這意味著野生雀鳥的生態環境將會面臨更大的衝擊；同時，在都市內生活的我們，也更需要認識其他物種。我們要與雀鳥產生羈絆，才可以明白牠們

後記

對空間的領域感、生活習性，以至對化節或嘉年華會，展示各種籠養鳥，自然產生同理心，增加親生命性，並以及各種竹籠搭配和製作方法，或舉理性地支持生物的多樣性。竹籠養鳥辦鳥籠佈置比賽，以及音樂、舞蹈等的方法也隨著我們的文化改變而一同活動，增加公眾參與度。目標是希望進化，大多數新一代的雀友，會定期這門手藝能成為藝廊、電影，或者博讓籠鳥放飛，有些更是中門大開，隨物館的主題，令雀籠和籠養文化的人意讓小鳥自由出入，雀籠是讓牠們安文精神得以延續，最終成為提升民族心休息的房間。當我們可以規範籠養品牌的催化劑之一。

的方式，制定準則保護鳥類權益，便在影像訊息爆炸的年代，速食式可以尊重正統的飼養方式，不會麻木的網上短片，可以將竹雀籠製作技藝地將現代價值觀機械式地套入傳統文變得有趣；同時，也能全面地記錄其化之中。繁複的製作工序。但眼看不如手動，

事實上，我們可透過舉辦講座「記錄手藝」的最佳方法是用手去體和展覽，以及開設有關民俗文化的課會，用身體感官成為記錄的載體。所程，利用教育推廣籠養鳥的歷史、文以開設竹雀籠製作工作坊是勢在必行化意義和正確飼養方法。與此同時，的選項，可進一步讓年輕一代了解這也可以定期舉辦以籠養鳥為主題的文門工藝，認識竹雀籠手藝的歷史和藝

術價值。希望透過媒體宣傳、展覽和
文化活動，讓更多人對這項文化產生
認同感。技藝的有效傳承，要有賴政
策支持和資源保障，所以將竹雀籠製
作技藝列入《非物質文化遺產代表作
名錄》並成立專門的非遺工藝學院和
竹雀籠製作培訓班，才可以鼓勵年輕
學徒加入，確保這門技藝得以延續。

一個健全的文化生態，也需要企業和
機構的資助，推動本地工藝師參加國
際手工藝展覽和非物質文化遺產展示
活動，向世界展示香港竹雀籠的獨特
魅力；同時，亦要促進與其他地區的
雀籠工藝交流團體建立合作機制，使
得到國際媒體和文化機構報導和推廣
香港這種竹細工，以令這類非遺項目
可以重現輝煌。

只有「創新永續」，才能夠將遺
產活化，這也是創造的意義。比起其
他的古代材料，竹材是近年炙手可熱
的環保材質。工藝一向與設計有著微
妙的關係，利用設計思維配合非遺手
藝，創作出特色的文化產品，以提高
竹雀籠工藝的經濟價值，進而創建線
上銷售平台，拓展海外市場的方法，
還未被實現。機器生產的商品的藝術
性和價值，常常不及高端的工藝品，
高超的工藝和選材使得竹鳥籠可被修
理重用，符合綠色和可持續的生活理
念，也更有收藏價值。現代的人工智
能和機器學習，也暫時未能突破雀籠
匠人通過長時間練習所能達到的高
度。這也許在不久的將來有所改變，
但就算當機器製作能夠做出超越人手

後記

的工藝，兩者也未必是對立的存在，而是有可能有共生共創的連結。況且，在機器能完全複製手藝之前，我們還是要守著工藝，避免失傳。此外，我們也可衍生其他形式的藝術作品，例如舞蹈、音樂、電影、文學，只要一直毫無保留的傳承下去，文化價值才可以提升。當這種文化能夠昇華到更高的維度，就可以蛻變成一種基調，發展成文化旅遊產品，例如數碼遊戲娛樂或地產項目提案等。想像的空間永遠都是無限之境，但在現實的香港，無論在物理和心理上，可容納籠鳥的空間並不樂觀。

縱使現在滿街都是鴿子、麻雀，但很多室內地方還是容不下一籠雀。近年，寵物友善商場如 The Mills，能讓貓狗出入，卻不曾有雀鳥友善餐廳。現在園圃街雀鳥花園檔主面對的一個最大的問題，就是舖面面積相比以前細小，而園內的設施和建築環境也日漸殘舊，這都是不利行業營運和發展的。如何活用現有土地和空間資源，可能就是那讓人老掉牙的話題。

日前，財叔接受媒體訪問，又被問到雀籠手藝該如何傳承下去，他指著徒弟們說：「問他們吧！」

雀籠手藝，要後繼有人，才不會失傳；要有更多人以更多形式的投入參與，才可以開創新的光景。

附錄一

雀籠的基本部件

廣式波籠工藝精細複雜,歷史悠久,在雀籠上的每一個部分都有相對應的詞彙。為了讓讀者容易理解,以下是有關雀籠的詞彙列表,並簡單指出各個基本部件的功能。

名稱			功能	
	香港口述音韻	粵語音節(關子尹,2003)	別名	
籠枝	lung4 zi1	籠絲、竹絲	由原竹拉成的幼圓枝,也是形容雀籠大小的單位。由於圓形的幾何特性,籠枝數目必為四的倍數。波籠大多由四十六到六十枝之間。當然也有三十六枝的袖珍籠和七十二枝的大籠。	

部件	讀音	別稱	說明
鈎	au1	籠鈎	金屬造成的掛鈎。由鵝頭鈎、螺絲竿和蝶形螺母組成。通常會與底鍬和立片配襯為一套。
罩	zaau3	罩頭、籠罩、爪、提手、籠頭	連接籠的身與掛鈎的籠頂細部，能加強整體結構的穩定性。多以竹材彎曲製成，有光罩、劍脊、雕花罩。
罩芯	zaau3 sam1	爪芯	罩芯是在籠罩上層與金屬籠鈎之間的填充物。大多有雕刻，也有素芯。
籠身	lung5 san1		雀籠的主體部分，也是雀仔活動的空間規範。籠枝由頂齒的部分，以放射式伸延，連結所有頂圈和身圈。籠身通常帶有活動的籠門。
齒	ci2	頂齒	一般由木材製成手鐲形狀的環面，有光身齒與雕花齒之分。
籠膊	lung5 bok3	膊	籠枝頂部彎的部分。講究弧度深淺，會以七字膊去形容弧度深的好籠。
頂圈	deng2 hyun1		在籠膊以上的稱為「頂圈」。在廣式波籠中，通常有三個頂圈，以同心圓狀態，平均分佈在籠頂。

名稱	讀音	別稱	說明
身圈	san1 hyun1	箍、籠圈	在籠膊以下的稱為「身圈」。以半高裝波籠為例，通常由平均分佈在上中下的三道圈組成。工藝扎實的大師可以用兩道圈。可雕花或開窗。
上線（線音：冼）	soeng6 sin2		是籠身最低層的底圈，有梗線與釘線之分。
踏	daap6	站橋、棲木	一般由一枝較長的主棍，和兩枝較短的副棍組成。卡在一或兩枝籠枝之間，與身圈形成切線關係。採用前後低，中間高的安裝方式。
頂	ding2	棍、企、杠、企棍、跳棍、企頂、棍頂、頂山	卡在籠枝之間，用作升高主跳棍的配飾。
羅漢圈	lo4 hon3 hyun1	蓮花架	通常是比大圈小的同心圓，但也有鵝蛋形狀。功能與跳棍相似，但可以規範出環形動線。通常安裝在籠身最低層。
豆腐架	dau6 fu6 gaa3		帶高低棍的方形架，通常直接放在籠底板上。功能與羅漢圈相似，但可以規範出四方的動線。

名稱	拼音	別稱／部件	說明
山	saan1	站台	功能與棍類似，是安裝在底板上讓鳥站的柱狀物。
籠門	lung5 mun4	門	籠身的活門部分，通常接近在籠身較低位置。
門花	mun4 faa1		籠門底部一排連結活門縱向竹枝的橫枝。大多有雕刻，也有光身門花。
籠籤	lung5 cim1	門籤	用於籠門的雙重保險門，有單籤和相連的孖籤之分。
立口	laap6 hau2	拉口、鈒口、拉片口、扣眼	保護上線和固定立片的籠身配件。
獅頭	si1 tau4		獅子頭形態的立口。
立片	laap6 pin2	立片座	防止底盤內的沙石溢出。
沙圍	saa1 wai4	拉片鈒、鈒片、大鉤子	固定籠底與籠身的金屬配件，通常會與籠鉤和底鍬配襯為一套。
底盤	dai2 pun4	下裝	底盤主要是由大圈、底板和腳圈組成，而底板下通常會裝有底鍬。

名稱	讀音	別稱	說明
大圈	daai6 hyun1	大箍	底盤的主要部分，亦是整個籠上最大的竹，有花面或光面之分。
腳圈	goek3 hyun1		腳圈有下線和三片籠腳，看似三片獨立的單元，但通常是與下線一起，從同一道寬闊的圈材拉鋸出來的單一組件。
下線	haa6 sin3	腳線	下線是指腳圈上半部的拉線。
籠腳	lung4 goek3/ lung5 goek3	腳	籠腳是腳圈的一個部分，主要有線香腳、水波腳和雕花腳等大類。因為雕花腳會利用其他稀有物料雕成，所以會被後加到下線之下。
座	zo2	立片座、拉座	腳圈底部的細部，用作保護大圈，避免被立片刮傷。有時也會代替立口安在上線之上。
腳珠	goek3 zyu1		鑲嵌在籠腳倒三角形的底端，用作保護籠腳。有圓珠形、截角八面體等。
底板	dai2 baan2		多以薄木板製作，板底可有花面或光面之分。
疏底	so1 dai2	底、底網	隔開籠底與籠身之間疏罅的配件，用以保持籠內活動空間衛生。

附錄一

器物	讀音	別稱	說明
打床	daa2 cong4		加在畫眉籠疏底上的一個斜面裝置。
食床	sik6 cong4	蟲台	畫眉籠的疏底一部分，放置蟲蜢類的一個平面。
壓紙圈	aat3 zi2 hyun1		壓在底板上，用作固定底紙的內圈。竹籠竹製，木籠木作。
底抽	dai2 cau1	鍬、抽	狀似抽屜把手的五金配件，會以兩支螺絲安裝在底板下方的中央位置。通常與籠鈎和立片配襯為一套，合稱為「鈎鍬鉸」。
杯	bui1	雀杯、食罐、鳥食罐、雀食、雀缸	用作盛載水或粟粉的餵食工具。多以青花瓷燒製，並帶有不同花紋，也有以竹木或半寶石製成。杯側有帶圓孔的杯耳，讓竹枝穿過，方便固定於籠身。
蟲碟	cung4 dip6	蟲盤	主要用作盛載蟲的餵食工具。多以青花瓷燒製，並帶有不同花紋，也有以竹木或半寶石製成。碟側有帶圓孔的杯耳，讓竹枝穿過，方便固定於籠身。
杯耳	bui1 ji5	杯把	名貴的雀杯通常會在杯耳上再鑲上木竹製的細部，令雀杯得以卡在兩枝籠枝之間。

杯頂	bui1 ding2	杯托	卡在兩枝籠枝之間，用作升高雀杯的配飾。
果叉	gwo2 caa1	叉	卡在兩枝籠枝之間，用作固定生果的餵食工具。多以竹木與金工配合而成，也有利用獸骨、象牙或玳瑁雕製而成的款式。
蜢叉	maang5 caa1	蜢夾、夾	卡在兩枝籠枝之間，用作固定切開的蚱蜢的餵食工具。多以竹木與金工配合而成，也有利用獸骨、象牙或玳瑁雕製而成的款式。
蜢籠	maang5 lung5	花生倉、蚱蜢籠	卡在兩枝籠枝之間，用作固定活蜢的餵食工具。多以竹木製成，也有利用獸骨、象牙或玳瑁雕製而成的款式。
啄珠	doek3 zyu1		安裝在籠身，訓練畫眉磨嘴或練習開口的配件。

開雀籠

附
錄
一

附錄二

香港流行竹籠飼養的雀鳥種類

東南西北的鳥種繁多，加上地方語法各異，對鳥類的稱呼、音韻亦大有出入。例如在香港最常見的入籠鳥「相思」，在廣東語境裡，大多數時候並不是中文所指的相思鳥，而是「暗綠繡眼鳥」，學名是 Zosteropidae japonicus，屬於繡眼鳥科；而學名是 Leiothrix lutea (eBird, 2023) 的紅嘴相思鳥，在形態上與繡眼鳥相似，但其實才是真正屬於噪鶥科相思鳥屬。生物科學上的學名是以拉丁語為基準，因此並無所謂的中文學名。所以同一種雀鳥，可以有不同的漢語別名；同時間，學術上也有科與屬之分，但因為養雀文化大多數是以口耳相傳，科與屬有時在帶有地方色彩的語境下，會容易令人混淆。為方便討論，讓我嘗試列出幾款比較流行的籠養鳥種類，以香港音韻為基礎，並加上粵語拼音，以及其他已知的別名及中、英文普通名，以方便讀者參考。

266

香港式俗稱	粵拼讀音（關子尹，2003）	別名	中文普通名	英文普通名（eBird, 2023）
相思	soeng1 si1	相思仔、青支仔、白眼圈、綠繡眼、暗綠繡眼鳥、繡眼	斯氏繡眼	Swinhoe's White-eye
		笛仔、青啼仔、粉燕	日菲繡眼	Warbling White-eye, Japanese White-eye
紫襠	Zi2 dong1	紫當相思、紫當繡眼、紅脅粉眼、紅脅繡眼、紅肋繡眼、紫燕、紫燕兒	紅脅繡眼鳥	Chestnut-flanked White-eye
灰肚相思	fui1 tou5 soeng1 si1	相思仔、銀繡眼鳥、笛仔、青啼仔	灰胸繡眼鳥	Silvereye, Wax-eye
桂林相思	gwai3 lam4 soeng1 si1	紅嘴相思、紅嘴玉、五彩相思鳥、紅嘴鳥	紅嘴相思鳥	Red-billed Leiothrix, Pekin Robin, Pekin Nightingale, Japanese Nightingale, Japanese (hill) Robin

俗名	別名	標準名	English
石燕 sek6 jin3	金青、金青鳥、大金青、金燕	黃額絲雀	Yellow-fronted Canary, Green Singing Canary, Green Singer, Yellow-fronted Canary, Yellow-eyed Canary, Green Singing Finch
	吉打仔、吉打	黃額絲雀（體形較小，尾巴無白邊。）	Yellow-fronted Canary (Smaller in size without white stripes along the two sides of the tail)
	大金黃	黃絲雀	Yellow Canary
	大金聲	硫磺絲雀	Brimstone Canary
	大金石、大石燕	白腹絲雀	White-bellied Canary
檸檬燕 ning4 mung1 jin3	檸檬燕	黃胸鵐	Yellow-breasted Bunting
灰燕 fui1 jin3	茶燕、大灰燕	灰絲雀	Gray Canary

名稱	拼音	別名	標準名	English
金絲雀	gam1 si1 jeuk3	囉喇、芙蓉、白燕、白玉、白玉鳥、玉鳥	金絲雀	Domestic Canary
黑白	hak1 baak6	小黑白、黑白仔	白斑黑石䳭	Pied Bush Chat
白面	baak6 min6	白面書生、白面只	蒼背山雀	Cinereous Tit
文鳥	man4 niu5	文雀、禾雀、爪哇禾雀、黑芙蓉、白芙蓉、銀芙蓉、淺黃褐芙蓉、爪哇雀	泛指任何文鳥屬	Java Sparrow
石青	sek6 ceng1	藍燕	海南藍仙鶲	Hainan Blue Flycatcher
		藍燕、青扁頭、白腹鶲、藍電、白腹姬鶲、白腹琉璃	白腹藍姬鶲	Blue and White Flycatcher

俗名	粵拼	別名	標準名	English
		黃肚石青、黃腹琉璃	山藍仙鶲	Hill Blue Flycatcher
黃肚	wong4 tou5	黃肚石青	中華藍仙鶲	Chinese Blue Flycatcher
		印尼黃肚	爪哇藍仙鶲	Javan Blue Flycatcher
高髻冠（冠音：官）	gou1 gai3 gun1	高髻冠、高雞冠、紅屎忽、高繼冠	紅耳鵯	Red-whiskered Bulbul
白頭郎（郎音：啷）	baak6 tau4 long1	白頭郎、白頭翁、白頭鵠仔	白頭鵯	Chinese Bulbul
紅波	hung4 bo1	紅靛頦、紅點頦、紅脖、野鴝、靛賣	紅喉歌鴝	Siberian Rubythroat
藍波	laam4 bo1	藍靛頦、藍點頦、藍脖、靛賣、藍靛槓、靛賣	藍喉歌鴝	Bluethroat

百靈	baak3 ling4	雲雀、南靈、告天鳥、叫天子、告天子、大鷚、天鷚、朝天子	歐亞雲雀 Eurasian Skylark
阿蘭	o1 laan4	小百靈、小雲雀、小百靈、阿鷚、天鷚、朝天柱、告天鳥	小雲雀 Oriental Skylark
山麻（麻音：馬）	saan1 maa5	山麻鳥	蒙古百靈 Mongolian Lark
麻雀	maa4 zoek3	禾花雀、禾丫雀、麻甩、家雀、家賊、瓦雀	歐亞樹麻雀 Eurasian Tree Sparrow
八哥	baat3 go1	鳳頭八哥、沉香色八哥	八哥 Crested Myna
鷯哥	liu1 go1	了哥、九官鳥、泰吉了	九官鳥 Common Hill Myna

畫眉 （音：華味） waa6 mei2	畫眉	畫眉	Chinese Hwamei
吱喳 （喳音：苴） zi1 zaa2	豬屎鵰、豬屎渣、 四喜、吱喳、朱喳、 豬苲、信鳥、知渣	鵲鴝	Oriental Magpie Robin
黃騰 wong4 tang4	黃豆雀、黃豆崽、 天煞星、黃頭、胡豆雀	棕頭鴉雀	Vinous-throated Parrotbill

附錄三

竹材類型

材料是以開半的方法處理，所以由一枝原竹中分半開，再四開、八開、六十四開，甚至一百二十八開。

竹片：四開片（闊度約五十至一百毫米），八開片（闊度約三十至六十毫米），十六開片（闊度約二十至三十毫米）。

竹圈：大圈材（闊度約三十至六十毫米），身圈材（闊度約二十至三十毫米），頂圈材（闊度約十五至十五毫米）。

竹枝：長度不多於兩個竹節，由六十四或一百二十八開片，削刮後再拉成圓枝（直徑約一至三毫米）。

參考資料

卷一　手中一籠雀

Dennis, J. (2014, Summer). A History of Captive Birds. *Michigan Quarterly Review*, 53(3). Retrieved from https://quod.lib.umich.edu/cgi/t/text/text-idx?cc=mqr;c=mqr;c=mqrarchive;idno=act2080. 0053.301:view=text;rgn=main; xc=1;g=mqrg

eBird. (2023). Bluethroat. 二○二三年二月十日，取自 eBird.org: https://ebird.org/species/blueth

eBird. (2023). Brimstone Canary. 二○二三年二月十日，取自 eBird.org: https://ebird.org/species/brican1

eBird. (2023). Chestnut-flanked White-eye. 二○二三年二月十日，取自 ebird.org: https://ebird.org/species/cfweye1

eBird. (2023). Chinese Hwamei. 二○二三年二月十日，取自 ebird.org: https://ebird.org/species/melthr/

eBird. (2023). eBird. 二○二三年，取自 https://ebird.org/

eBird. (2023). Hume's White-eye. 二○二三年二月十日，取自 ebird.org: https://ebird.org/species/humwhe1

eBird. (2023). Indian White-eye. 二○二三年二月十日，取自 eBird: https://ebird.org/species/indwhe1/

eBird. (2023). Leiothrix lutea. 二○二三年二月十日，取自 https://ebird.org/species/reblei

eBird. (2023). Oriental Magpie-Robin. 二○二三年二月十日，取自 eBird.org: https://ebird.org/species/magrob/

eBird. (2023). Siberian Rubythroat. 二○二三年二月十日，取自 eBird.org: https://ebird.org/species/sibrub

eBird. (2023). Swinhoe's White-eye. 二○二三年二月十日，取自 https://ebird.org/species/swiwhe1

274

參考資料

eBird. (2023). Warbling White-eye. 二○二三年二月十日，取自 ebird.org/: https://ebird.org/species/warwhe1

eBird. (2023). Yellow Canary. 二○二三年二月十日，取自 eBird.org: https://ebird.org/species/yelcan1/

eBird. (2023). Yellow-fronted Canary. 二○二三年二月十日，取自 eBird.org: https://ebird.org/species/yefcan

Hong Peng, Na Wang, Zhengrong Hu, Ziping Yu, Yuhuan Liu, Jinsheng Zhang, Roger Ruan. (2012). Physicochemical characterization of hemicelluloses from bamboo (*Phyllostachys pubescens Mazel*) stem. *Industrial Crops and Products* 37(1).

NBvV. Alle rechten voorbehouden. (2020). *Afrikaanse cini's en niet Europese cini's en sijzen*（非洲金絲雀和非歐洲金絲雀和金絲雀版本）. Utrecht: Nederlandse Bond van Vogelliefhebbers（荷蘭鳥類愛好者協會）.

Osselt, E. N. (2011). *Five Blessings: Coded Messages in Chinese Art*. Milan: 5 Continents Edition.

Youssefian, S., & Rahbar, N. (2015, June 8). *Molecular Origin of Strength and Stiffness in Bamboo Fibrils.* Retrieved from *Scientific Reports* 5, 1116 (2015): https://doi.org/10.1038/srep1116

王家衛，二○○八，《東邪西毒（終極版）》。

王晶，一九九一，《整蠱專家》。

王敬明，二○一七，〈養鳥淺談〉，《石氏基金會季刊》（62）。

四九城大磊子，二○一九年十月二十四日，〈「提籠架鳥」是兩個詞？老北京人玩鳥就是這麼講究〉，二○二三年一月二十日，取自《每日頭條》：https://kknews.cc/culture/ok8qyzp.html

田自秉、吳淑生、田青，二○○三，《中國紋樣史》中國：高等教育出版社。

《宋人畫子母牛　軸》，《數位典藏與數位學習聯合目錄》，台北。

李敏，二〇二一，《鳥籠之美——川派老鳥籠的工藝與鑑賞》，成都市：四川科學技術出版社。

李醇西、李敏，二〇二二，《中國人的養鳥與賞鳥》，四川出版集團——四川科學技術出版社。

周國模、姜培坤，二〇〇四，〈毛竹林的碳密度和碳貯量及其空間分佈〉，《林業科學》，40(6)，20-24。

玩的玩意兒，二〇一九年三月二十三日，〈鳥中君子一色藝雙絕藍靛頦〉，取自《每日頭條》：https://kknews.cc/collect/jka9q8e.html。

姜晉，二〇二一，把玩藝術系列圖書：《鳥籠把玩與鑑賞》，北京：北京出版集團公司——北京美術攝影出版社。

香港文化博物館，二〇一四，香港雀鳥飼養文化與鳥籠製作工藝——歷史文化：生活民俗：https://hk.heritage.museum/zh_TW/web/hm/services/history/customs/birds.html。

香港歷史博物館民俗組，二〇〇九年二月，刺繡中的吉祥「暗八仙」，二〇二三年二月，取自：https://hk.history.museum/zh_TW/web/mh/publications/spa_2010-01-08_03.html。

梁廣福，二〇一四，《歲月餘暉——再會老行業》，香港：中華書局（香港）有限公司。

〈雀林珍品七大名籠〉，一九七九年九月九日，《晶報》。

鄭靜珊，二〇〇八，香港嗜好系列：〈撚雀物語〉，《明報周刊》（2065期）。

二〇一六年十月十八日，〈條數超經嚇：香港樓價升得有幾驚人？〉，東網，二〇二三年一月，取自：https://hk.on.cc/hk/bkn/cnt/finance/20161018/bkn-20161018113146684-1018_00842_001.html。

賴玫伶，二〇〇九年九月九日，《臺灣大百科全書》：生漆，取自：https://nrch.culture.tw/twpedia.aspx?id=14927。

關子尹，二〇〇三年一月十二日，粵語審音配詞字庫（人文電算研究中心），取自：https://humanum.arts.cuhk.edu.hk/Lexis/lexi-can/。

卷二 雀仔一條街

吳昊，二〇〇一，〈水靚茶香話當年〉，《老香港‧歲月留情》（頁四十至四十一），香港：次文化堂出版。

吳昊，二〇〇二，〈香港賭博外史之二：鬥雀〉，《懷舊香港地》（頁二一〇至二一二），香港：喜閱文化。

吳宇森，一九九二，《辣手神探》。

王世襄，二〇〇九，《京華憶往》，北京：生活‧讀書‧新知三聯書店。

康文署，二〇二二年十月十三日，「寵物共享公園」，取自康樂及文化事務署：https://www.lcsd.gov.hk/tc/facilities/otherinfo/petpark.html

香港政府，二〇〇三年九月二十五日，〈屋邨飼養寵物新安排〉，取自新聞公報：https://www.info.gov.hk/gia/general/200309/25/0925204.htm

陳國娟導演、麥世亮監製，一九九六，〈別鳥〉，《一起走過的日子》，香港電台，香港。

hk80adloversinc1990b，二〇一〇年九月十四日，〈Hennessy 軒尼詩 vsop（世事無絕對：鬥雀篇）〉，一九八九年廣告。取自Youtube：https://youtu.be/X0YCHrNNJAk

Lin, C. (22 Mar 2019). From birdcage maker to spice shops: The tourist experience in the heartlands | Video. Retrieved from CNA: https://www.channelnewsasia.com/watch/birdcage-maker-spice-shops-tourist-experience-heartlands-video-1516121

鳴謝

我既不是大學教授，也不是作家文豪，寫書有如蜀道之難。在這短短的一年資助計劃內，能夠完成整個研究、訪問、寫作，以及所有圖像製作，全賴各方好友的支持。幾年前，在機緣巧合下，有幸認識到香港三聯前副總編輯李安女士，冒昧地跟她道出自己想寫一本有關雀籠手藝的書，以令香港歷史上這獨特的一頁得以保留。她二話不說，將我和香港三聯的出版經理 Yuki 聯繫上，正式開啟了我的作者之路。

當然，好書要有好內容。雀籠工藝上的每一個動作和步驟，都得到香港唯一雀籠工藝非遺傳承人——陳樂財師父教導，他不只作為這書的專業顧問，更親身示範和細心指導，

令書中的內容充實而有力，家師財叔也就是此書的靈魂所在！此外，也需感激財叔契女何嘉露小姐，以研究員身份一路同行努力研究工藝，讓不同的工序得以多角度呈現。文字雖重要，但一本圖文並茂的出品，要依賴不同單位的付出，在此也感激負責測繪和攝影雀籠和雀仔街的黎俊亨先生和沈君禧小姐，以設計圖像方式繪畫不同籠具、工具和建築環境，並為每一個籠具拍攝，讓讀者更容易理解箇中乾坤。同時，感謝曲淵澈小姐，利用她獨特的繪畫手法，勾畫出各種情景和人物；另外，也要多謝高添強先生分享的兩張香港老照片，令雀仔街的人和事更加立體。

此外，我要向周厚聰先生、王

鳴謝

懿玲女士、宋光先生和阿福等，致以萬二分感激。全因你們借出稀有雀籠予以拍攝，讀者才能夠一睹名家的珍貴作品。此外，感謝所有對這本書給予大量支持和寶貴意見的受訪者，排名不分先後，包括：高妙卿女士（英姑）、慧頤（嘰妹）、良哥、阿媚、群姐、茂叔、貓嫂、阿豆、富哥、王太、七海、傑哥、羅初記全人、林伯、貓哥、何義忠、金毛、光哥，和雀仔街上上下下一眾店主和雀友。

當然，書內的論述純屬團隊對雀籠款式的研究結果，絕非全對無誤。

團隊希望藉著這次研究的契機，提高大眾對雀籠和養雀文化的認識；更特別希望吸引年輕一輩對香港雀籠竹工藝的興趣。若能喚起專業收藏家的注意，因而獲得前輩的賜教，就更錦上添花。

最後，感謝香港特別行政區政府「創意香港」和「想創你未來——初創作家出版資助計劃」，贊助本書的出版經費，希望香港的非物質文化遺產項目能夠得到更多支持，並得以繼續有效地傳承下去。

書名	開雀籠
編著	郭達麟
責任編輯	李宇汶
封面設計	郭達麟、沈君禧
書籍設計	曦成製本（陳曦成、鄭建豎）
設計協力	沈君禧
項目顧問	陳樂財
項目研究	何嘉露、黎俊亨、沈君禧
設計繪圖	沈君禧
建築繪圖	黎俊亨、沈君禧
雀籠攝影	黎俊亨、曲淵澈
內頁插圖	曲淵澈
相片提供	高添強（頁 163 及 165）
校對	何嘉露、黎俊亨、沈君禧、曲淵澈

出版　　　　三聯書店（香港）有限公司
　　　　　　香港北角英皇道 499 號北角工業大廈 20 樓
　　　　　　Joint Publishing (H.K.) Co., Ltd.
　　　　　　20/F., North Point Industrial Building,
　　　　　　499 King's Road, North Point, Hong Kong

香港發行　　香港聯合書刊物流有限公司
　　　　　　香港新界荃灣德士古道 220 至 248 號 16 樓

印刷　　　　美雅印刷製本有限公司
　　　　　　香港九龍觀塘榮業街 6 號 4 樓 A 室

版次　　　　2023 年 6 月香港第一版第一次印刷
規格　　　　特 16 開（150mm × 230mm）284 面
國際書號　　ISBN 978-962-04-5291-8
　　　　　　©2023 Joint Publishing (H.K.) Co., Ltd.
　　　　　　Published & Printed in Hong Kong, China

三聯書店　　　　　　　　　JPBooks.Plus
http://jointpublishing.com　http://jpbooks.plus

鳴謝　　　　主辦機構　香港出版總會
　　　　　　贊助機構　香港特別行政區政府「創意香港」

本出版物獲第二屆「想創你未來 —— 初創作家出版資助計劃」資助。該計劃由香港出版總會主辦，香港特別行政區政府「創意香港」贊助。

「想創你未來 —— 初創作家出版資助計劃」的免責聲明：
香港特別行政區政府僅為本項目提供資助，除此之外並無參與項目。在本刊物／活動內（或由項目小組成員）表達的任何意見、研究成果、結論或建議，均不代表香港特別行政區政府、文化體育及旅遊局、創意香港、創意智優計劃秘書處或創意智優計劃審核委員會的觀點。